毛筆也能畫水彩

超簡單彩繪
水 墨 畫

作者 ◎ 酒井幸子

譯者 ◎ 郭寶雯

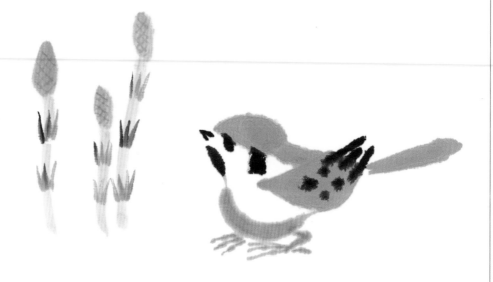

太雅出版社

來吧！
開始畫水墨畫囉！！

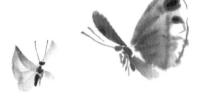

水墨畫是什麼？

簡單說，水墨畫是「用水和墨描繪，時而簡潔、
時而細膩的畫作」。藉由墨(或是彩色)線的濃淡
及滲染、飛白，表現風景與花鳥、動物等。

水墨畫誕生於中國，流傳至日本。別稱墨繪或墨彩畫，通常使用毛筆在紙
上作畫。

那麼，東洋畫和西洋畫在繪畫表現上有何不同呢？西洋畫以面來表現物
質，描繪光影；相對地，東洋畫並不會仔細描繪陰影。而且，畫風景
時也不會使用遠近法。

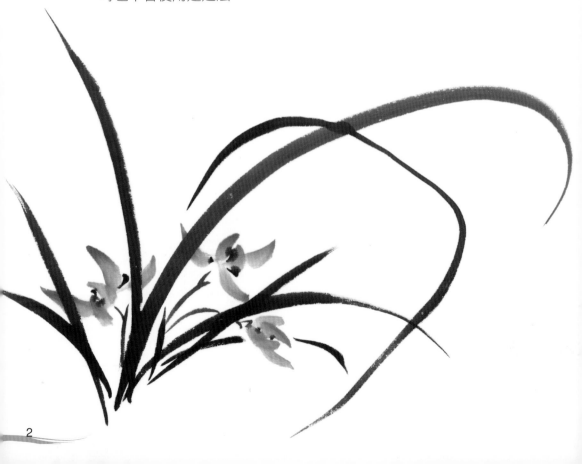

水墨畫其實既簡單又容易！

　　為了使「第一次嘗試畫水墨畫」的讀者也能容易理解，本書將詳細說明畫線條時持筆的角度及調色的方法等技巧。無論是孩提時代學寫書法之後，就不曾拿過毛筆的讀者；或覺得自己沒有繪畫天分而卻步的讀者，請先從模仿開始，學習畫水墨。

　　不管是想從現在開始購買畫具的讀者，還是想用家裡現有東西開始作畫的人，接下來我們將陸續介紹常見的道具使用、作畫的各種技巧。請用輕鬆的心情挑戰看看吧！

Contents　—目次—

歡迎進入
水墨畫的世界
＜簡單 7 步驟＞

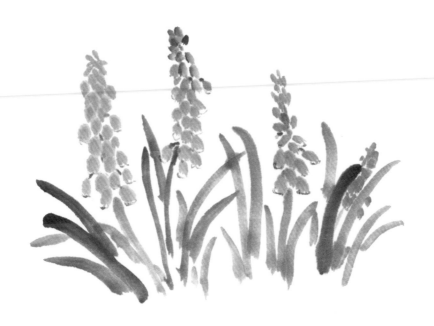

如何選擇畫具……

＊ 墨與硯 ＊

墨可分為兩大類。燃燒油品製成的油煙墨略帶茶色；燃燒松木製成的松煙墨帶有青色。可依個人喜好選擇使用。

本書使用油煙墨的墨汁作畫。選擇墨汁時，不要選擇含有防腐劑而散發刺鼻味道的墨汁，儘量選擇散發原有清香的墨汁比較好。使用前請晃動瓶身2、3次。

如果只是練習作畫方法、在明信片上畫點小東西的話，用墨汁作畫就足夠了；但是要認真畫出作品時，請用硯好好地磨墨。

選購硯的重點是，對硯石呵一口氣看看，選擇水蒸氣會慢慢蒸發的硯。

＊＊ 筆 ＊＊

毛筆是開始畫水墨畫時最重要的畫具。水墨畫使用的毛筆中，「長流筆」這種種類最常見。茶色或黑色的筆毛具有彈力，很容易使用。有一枝筆毛長度 2～3 公分的中筆，以及筆毛長度1公分左右的小筆（面相筆也可），作畫會很方便。

使用前要將筆毛浸泡在水中，化開漿糊。作畫後要用清水徹底洗淨，陰乾後收藏好。

＊＊ 調墨盤和筆洗 ＊＊

準備白色陶瓷或塑膠製的調墨盤。有一個陶瓷梅花盤，作畫會很方便。直徑15公分以上的大梅花盤最好。無論使用任何容器當作筆洗都沒有關係，餐具也可以。水若是髒了請勤於換水。

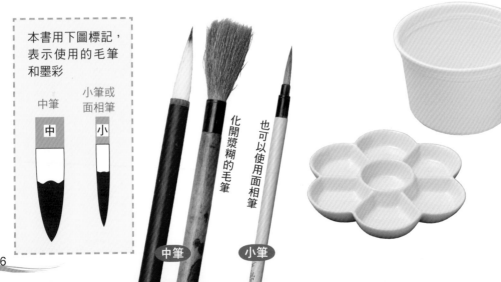

本書用下圖標記，表示使用的毛筆和墨彩

中筆　　小筆或面相筆

中　　小

化開漿糊的毛筆

也可以使用面相筆

中筆　　小筆

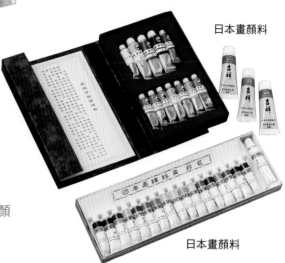

水彩顏料

國畫顏料

日本畫顏料

日本畫顏料

＊＊顏料＊＊

在大型畫材行買得到固體或軟管顏料。可選購日本畫顏料、適合信紙彩繪的顏料來作畫。因為可以調色，所以12色顏料已經夠用了。水彩顏料也可以和墨混合使用（但是不適於裱褙）。

如果常常在野外作畫，攜帶方便的固體顏料比較好。

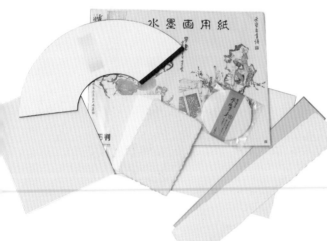

＊＊紙＊＊

百元商店或文具店販售的和紙，大多是書法用的紙張，無法達到水墨畫獨特的滲染效果。不過可以用於練習上。選購時，請選擇標記著「水墨畫專用」的紙張（有些廠商則標記為畫仙紙），沒有防止滲染的紙張比較好。選購明信片時也一樣，郵局發行的明信片很難畫出滲染及渲染。

＊＊墊布 · 抹布 · 文鎮＊＊

墊布盡可能使用白色羊毛氈。一般毛氈也可以。使用白色墊布比較容易看出墨色濃淡。

抹布用來拭去筆毛的水分。舊手帕、面紙、廚房紙巾等也可以使用。

外型可愛的文鎮

如何運筆

持筆

◎直筆

基本的持筆法。右手握住毛筆中間。拇指擺在食指和中指之間。掌心好像輕握著乒乓球。左手固定紙張，挺直背脊。

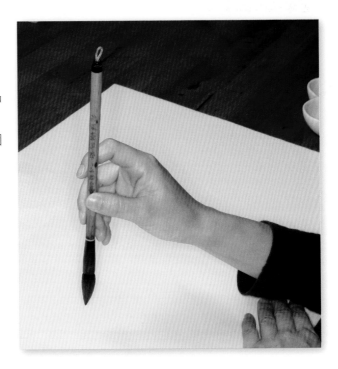

◎側筆

要畫出寬幅度的線條，得傾斜筆軸。此時，只要把食指和中指之間的間隔拉開，比直筆時的間隔更大，筆會握得更穩。

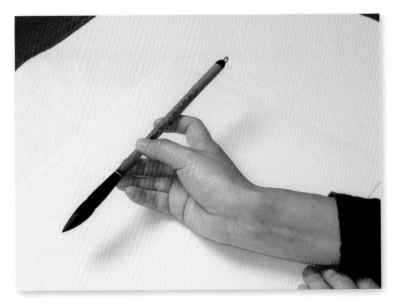

拉線

首先用穩定的力道拉線。如果手會抖，把手腕放在紙上滑動。慣用左手的人則從右邊開始下筆。

豎筆拉出細線

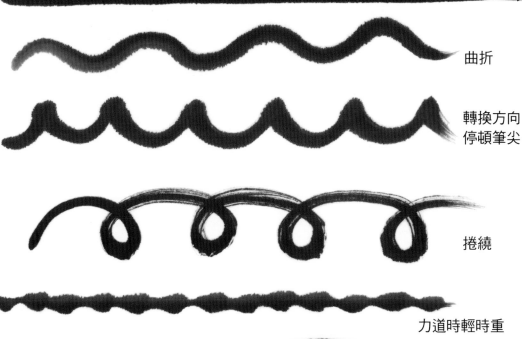

曲折

轉換方向
停頓筆尖

捲繞

力道時輕時重

首先輕輕下筆，接著重重頓筆，最後提筆飛白

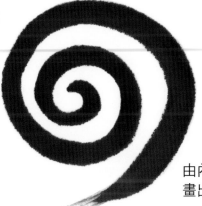

由內而外
畫出漩渦

按：飛白，指運筆時，筆頭沒有完全出墨，出現乾筆，使得筆觸拖絲或留白。因有飛動之感，故稱飛白。

傾斜筆軸利用筆腹，拉出粗線

線條運用

水墨畫可分兩種畫法，用線描繪輪廓和用面來作畫。本篇將練習各種線條的畫法，同時使用輪廓線作畫。

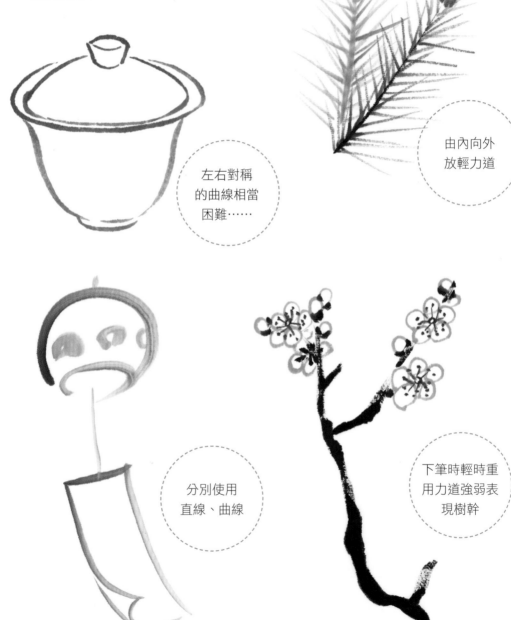

左右對稱的曲線相當困難……

由內向外放輕力道

分別使用直線、曲線

下筆時輕時重用力道強弱表現樹幹

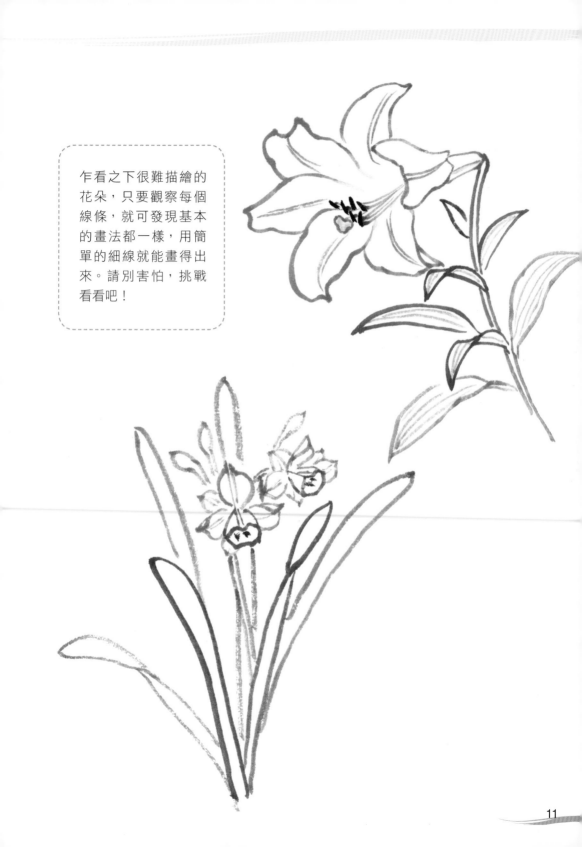

乍看之下很難描繪的花朵，只要觀察每個線條，就可發現基本的畫法都一樣，用簡單的細線就能畫得出來。請別害怕，挑戰看看吧！

水分的量

筆毛整體充分沾附墨，在盤緣稍微壓一下。

充滿水分

滲染

筆毛整體充分沾附墨，在盤緣稍微壓一下之後，在廚房紙巾的邊緣上轉一圈，吸去水分。

本書中幾乎全部的畫作，都使用這種含水量作畫。

沒有特別提到含水量時，請用這種含水量作畫。

少量水分

乾筆

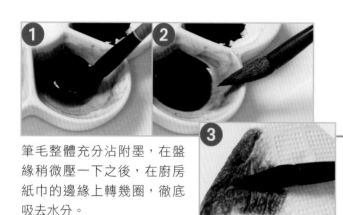

筆毛整體充分沾附墨，在盤緣稍微壓一下之後，在廚房紙巾的邊緣上轉幾圈，徹底吸去水分。

幾乎沒水分

焦枯

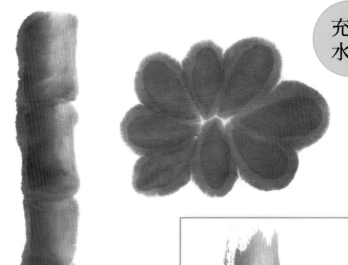

改變水分的量來描繪「竹」和「花」。即使是畫同樣的東西，呈現出的感覺也變化很多。

少量
水分

幾乎
沒水分

並非「哪種畫法才是正確的，哪種畫法是錯誤的」。而是根據自己想如何表現來調節水分。

墨色 濃淡

調出三種濃度的墨色

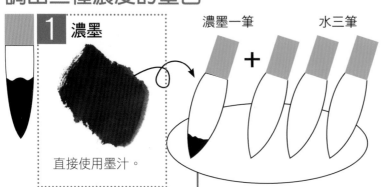

1 濃墨

直接使用墨汁。

濃墨一筆 + 水三筆

如左述,事先調好三種墨色,就可以簡單畫出漂亮的濃淡。

※ 水量僅供參考。請參照 **1**、**2**、**3** 的墨色樣本來調製墨色。

中筆充分沾取濃墨放進調墨盤,再用同一支毛筆沾水三次,放進調墨盤稀釋濃墨。

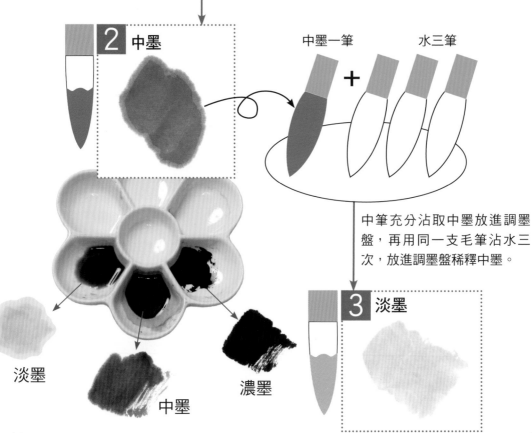

2 中墨

中墨一筆 + 水三筆

中筆充分沾取中墨放進調墨盤,再用同一支毛筆沾水三次,放進調墨盤稀釋中墨。

淡墨

中墨

濃墨

3 淡墨

沾取三種墨色的方法

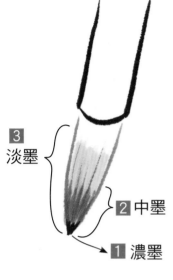

3 淡墨

2 中墨

1 濃墨

1 把毛筆仔細地洗乾淨。

2 在筆洗邊緣壓一下，理順筆毛。

3 筆毛整體沾附 **3** 淡墨。

4 筆毛尖端到中間沾附 **2** 中墨。

5 筆毛尖端點取 **1** 濃墨。

6 吸去筆毛根部的水分。

沾好三種墨色後，傾斜筆軸拉線，就能畫出漂亮的濃淡！

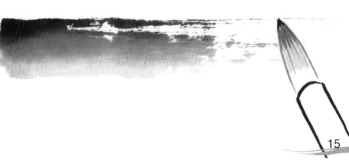

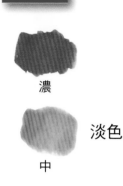

濃

淡色

中

中色

濃色或墨

淡

跟 P14 的墨一樣，調製三種濃淡色彩，
再用毛筆依序沾取。

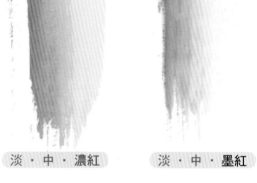

淡・中・濃紅　　　　淡・中・墨紅

試試看吧！！

綻放墨彩花朵

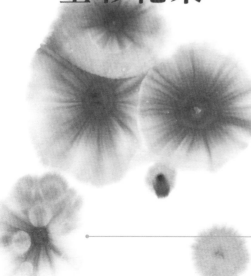

1

中筆沾取顏料後在紙
上點住不動。

※ 停頓的時間和沾取的
顏料分量會左右花朵的
大小。

2

小筆沾水後點在
正中央。

加上紋樣

在用毛筆沾取
顏料點下去之
前，先用手把
水灑在紙上。

雙色 漸層

以綠色為底，濃色部分使用藍色來繪製葉片。

綠＋藍

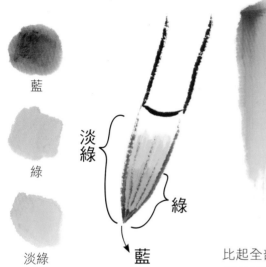

藍

綠

淡綠

淡綠

綠

藍

比起全部使用綠色，更能
畫出具有立體感的色彩。

全部綠色

雙色選擇的祕訣

不失敗的訣竅是選擇相近色系的濃色和淡色。

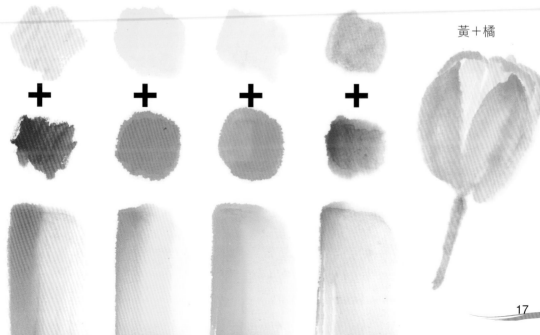

黃＋橘

⫶小撇步⫶ 特殊運筆技巧

❀ 直接保留筆毛的形狀

可以直接應用在花瓣或葉片上。

筆尖

像蓋印章一樣印上筆毛的形狀。

筆腹

從筆尖開始對準尖端部分下筆後，直接筆直地往下拉。

波斯菊

訣竅是畫每個部分時，將紙張旋轉到好畫的方向

❀ 傾斜筆軸 ①

如何畫出直線那端墨彩較濃的半圓⋯⋯

筆尖通過的線

筆尖下筆

筆尖通過直線那端。

運筆到中間時稍微向前傾斜筆軸，用筆腹作畫。

❀ 傾斜筆軸 ②

如何畫出曲線那端墨彩較濃的半圓⋯⋯

筆尖通過的線

筆尖通過曲線那端。

筆尖下筆

以手腕為中心旋轉筆軸。

根據自己想把哪一邊畫得比較濃，來分別使用兩種方法。組合兩個半圓就能畫出一個圓。

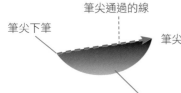

豌豆莢

將紙張旋轉180度，就能畫出倒的豆莢。

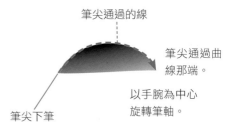

重山

自己畫四季節慶卡
<40個範例教學>

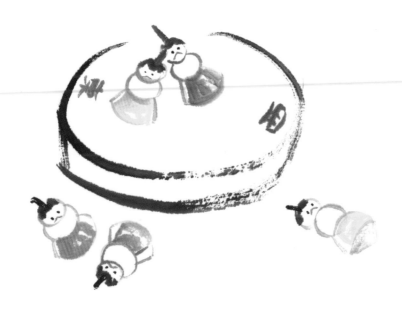

★☆☆…入門　　★★☆…初級　　★★★…初中級

賀年卡

【紫金牛 ★☆☆】

使用墨彩：濃墨／中墨／紅

中

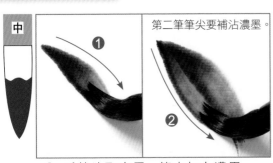
①
第二筆筆尖要補沾濃墨。
②

1 毛筆沾取中墨，筆尖加上濃墨，用兩筆畫出葉片。

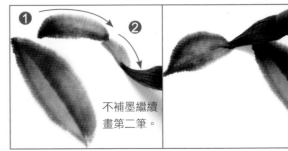
①
②
不補墨繼續
畫第二筆。

2 反轉的葉片也用兩筆畫出。

3 再畫一片葉片。

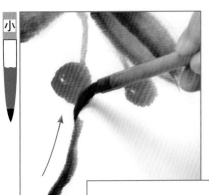
中

4 用兩筆畫出果實，裡面要留白表現光線。

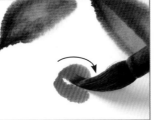
小

5 用中墨從枝條朝果實畫出果柄。

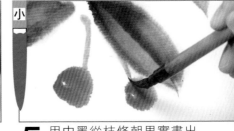
小

6 毛筆沾取中墨，筆尖補上濃墨，從下往上畫出枝條。

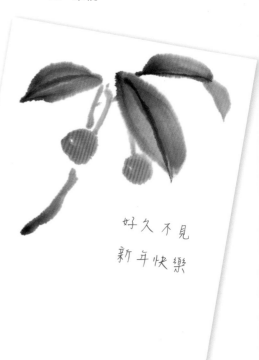

小

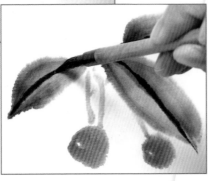

7 毛筆沾取濃墨，徹底吸去水分，畫上細葉脈。

好久不見
新年快樂

20

【板羽球 ★☆☆】

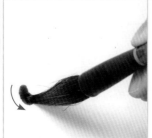

1 混和濃墨與中墨調製濃中墨，用中筆沾取。徹底吸去水分，用兩筆畫出圓。圓裡面要留白表現光線。

重點是
毛筆不要沾
太多顏料。

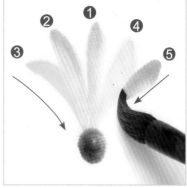

2 從中間的羽毛開始畫，比較容易掌握平衡感（①～⑤依序畫出）。從羽毛尖端朝向圓，每片羽毛各以一筆畫出。

賀

A Happy New Year!

按：板羽球是日本新年的傳統遊戲，原為祈求女孩健康成長的儀式。二人用羽子板互相拍打板羽球，沒打中，板羽球落地者為敗方。勝方可在敗方臉上塗墨。

賀年卡 【金盞花 ★★☆】

使用墨彩：黃綠／紅／黃／中墨

調色參考

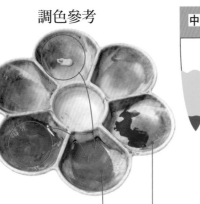

用毛筆沾取綠色和黃色，混和調製出黃綠色

筆尖只要沾一點點紅色就可以

中

1 毛筆沾取混和調製的黃綠色，筆尖補上紅色，用三筆畫出莖。因為毛筆只沾附一次顏料，所以顏色會越畫越淡。

中

前面的花瓣　　後面的花瓣　　前面朝下的花瓣

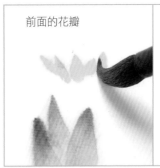
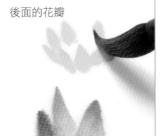
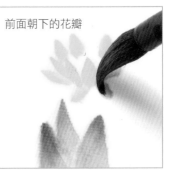

2 毛筆沾取黃色畫出花瓣。筆尖從花瓣尖端開始下筆。

小

葉脈

曲線

右邊的葉片也一樣

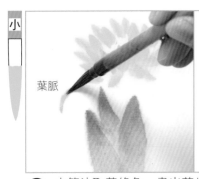
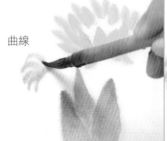
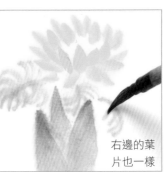

3 小筆沾取黃綠色，畫出葉片。從葉脈開始畫，畫左右的葉片時不要用直線，要用曲線。

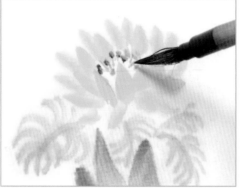

4 用中墨畫出花蕊。畫的時候要考慮被前面的花瓣遮住的部分是什麼形狀。

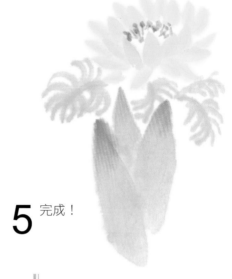

5 完成！

形狀如右圖所示。

按：金盞花，又名福壽草。中國象徵長春、富貴，西方則有盼望的幸福之意。

為花瓣加上輪廓，或是在莖上畫出線條也可以。

新的一年
幸福快樂

去年承蒙關照
今年也請多多指教

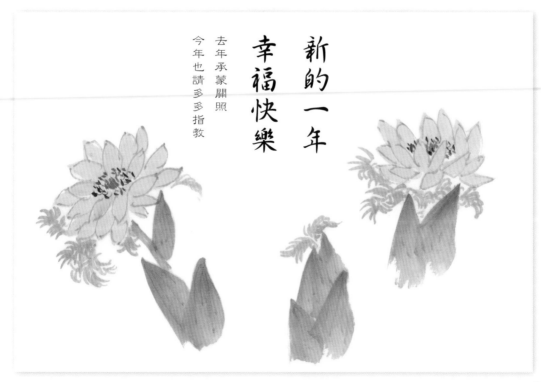

賀年卡 【山茶花 ★★☆】　　　使用墨彩：紅／濃墨／中墨／淡墨

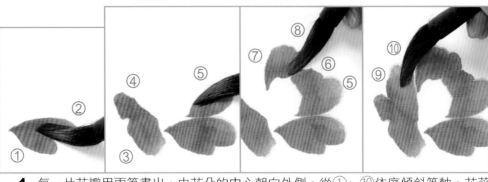

1 每一片花瓣用兩筆畫出，由花朵的中心朝向外側，從①～⑩依序傾斜筆軸。花蕊部分留白。

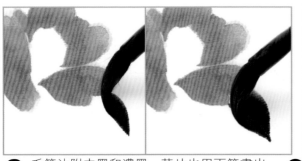

2 毛筆沾附中墨和濃墨，葉片也用兩筆畫出。從葉片尖端輕輕下筆，漸漸加寬。

3 畫後面的葉片時不補墨，一樣從葉片尖端下筆，用兩筆畫出。

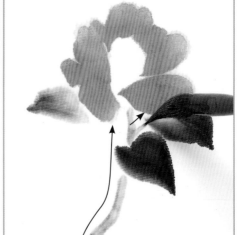

4 用跟 2 相同的方法，再畫出一片葉片。

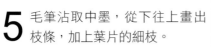

5 毛筆沾取中墨，從下往上畫出枝條，加上葉片的細枝。

※因為筆殘留上幅金盞花的黃色顏料，所以山茶的花瓣才會略帶黃色。

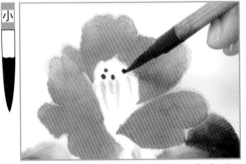

6 小筆沾附淡墨，徹底吸去水分，在花蕊上畫三～四條線。

7 小筆沾附濃墨，徹底吸去水分，點畫出花粉。

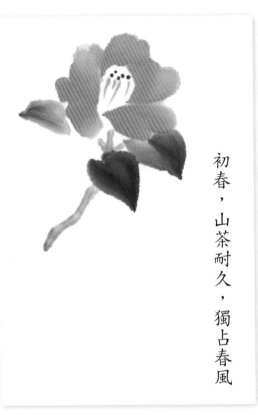

初春，山茶耐久，獨占春風

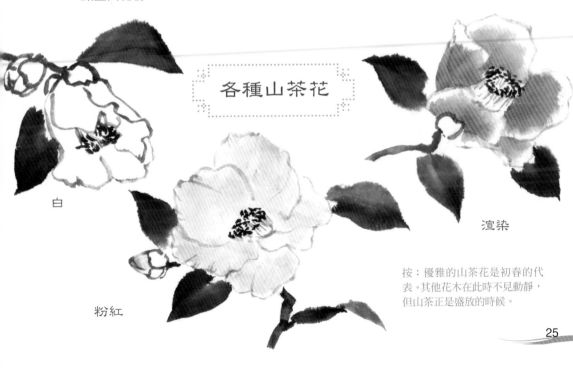

各種山茶花

白

粉紅

渲染

按：優雅的山茶花是初春的代表。其他花木在此時不見動靜，但山茶正是盛放的時候。

賀年卡 【福良雀 ★★☆】

使用墨彩：深褐／濃墨／中墨

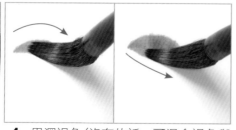 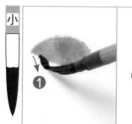

1 用深褐色(沒有的話，可混合褐色與墨色)畫出頭部。重疊兩筆畫出較大的點。

2 小筆沾附濃墨，徹底吸去水分，依序畫出眼、嘴(兩筆)、臉頰。

 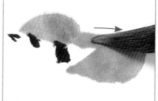 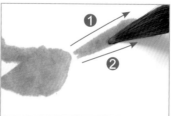

3 毛筆沾附深褐色，傾斜筆軸，一筆畫出翅膀。

4 接著畫出背部。

5 用兩筆畫出尾巴的羽毛。最後要留下筆毛的形狀。

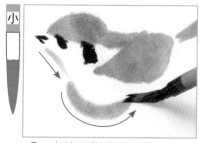 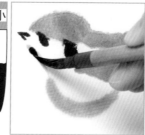 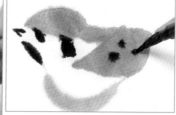

6 小筆沾附中墨，畫出喉嚨和腹部的線條。

7 喉嚨用濃墨再加上一筆。

8 用濃墨在羽毛上畫出紋樣。在有點溼潤的狀態下筆最好。

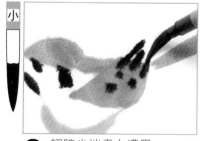 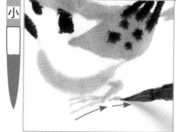

9 翅膀尖端畫上濃墨。

10 從腳踝朝外側點出拇指，其他腳趾則是從指尖朝腳踝畫出，關節部分要加重力道畫得粗一點。

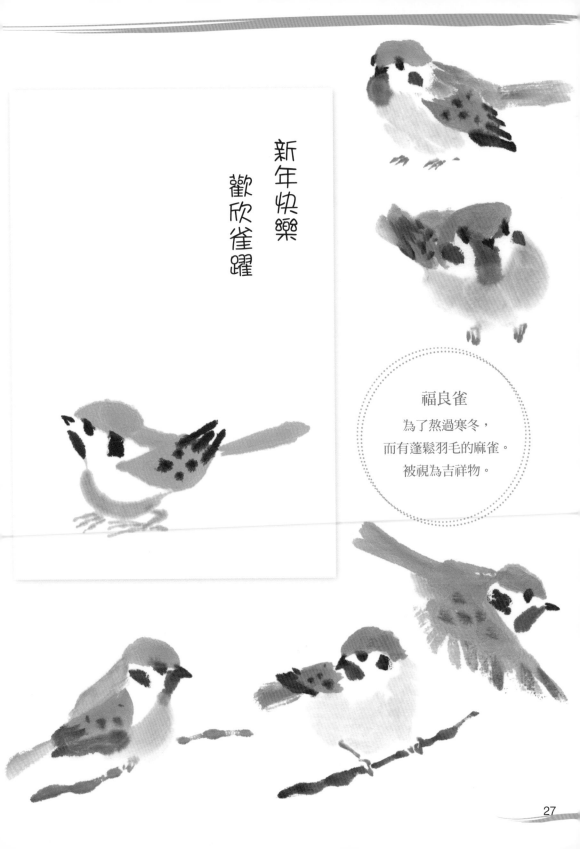

新年快樂

歡欣雀躍

福良雀

為了熬過寒冬，
而有蓬鬆羽毛的麻雀。
被視為吉祥物。

賀年卡

【梅 ★★☆】

使用墨彩：濃墨／濃粉紅／中粉紅

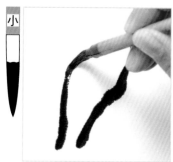

1 毛筆沾附濃墨，由下往上畫出兩根樹枝。重點是運筆力道要有輕重變化。

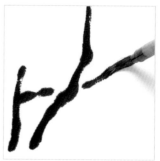

2 加上橫枝。枝條重疊處要稍微空出來。

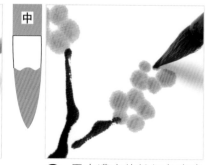

3 用中濃度的粉紅色畫出五個圓構成花朵。

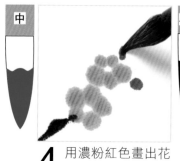

4 用濃粉紅色畫出花朵附近的花蕾。

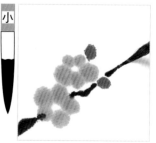

5 用濃墨畫出樹枝尖端。

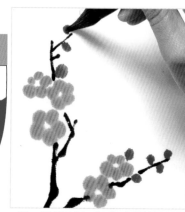

6 用濃粉紅色畫出樹枝尖端的花蕾。

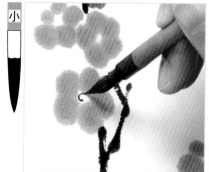

7 小筆沾附濃墨，徹底吸去水分，在花朵的中心上畫圓。

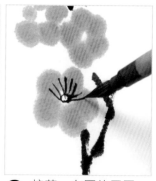

8 接著，在圓的周圍畫出放射狀的線。

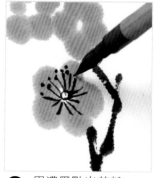

9 用濃墨點出花粉。

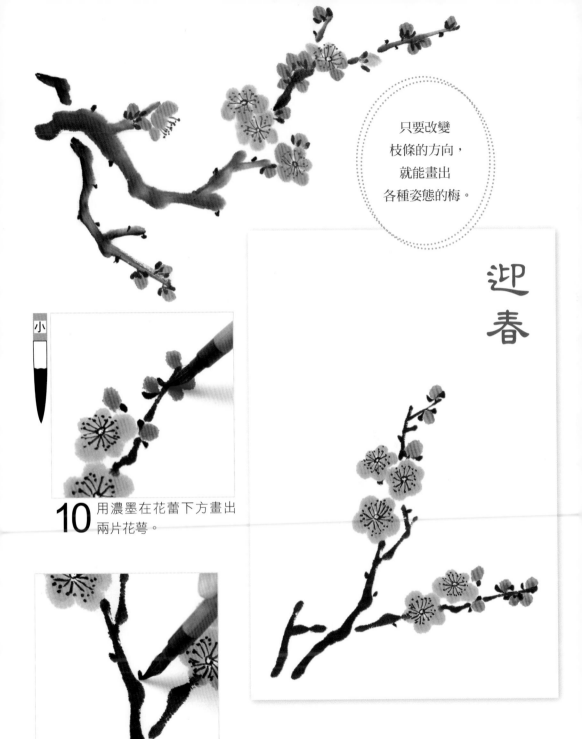

只要改變
枝條的方向，
就能畫出
各種姿態的梅。

迎春

10 用濃墨在花蕾下方畫出兩片花萼。

11 用濃墨在枝條上畫出點。

賀年卡 【竹 ★★☆】

使用墨彩：濃墨／中墨／淡墨

首先練習 葉 的畫法 ────

中

筆尖通過竹葉中央。

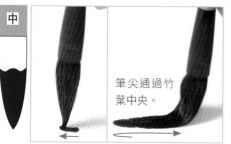

竹葉朝向側面時，看得見前挑的部分。

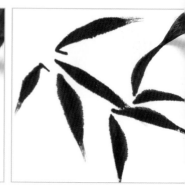

下筆輕輕向前挑之後往回折，在竹葉中央略上方加重力道添增分量，輕快地收筆。

竹葉朝向正面時，會遮住前挑的部分。

畫畫看各種方向的竹葉。同一處會長出三～四片竹葉。

試著描繪 竹子 ────

中

就像把毛筆字「一」轉成直的來畫。

竹節處頓筆，稍微往回折。

最後提筆飛白。

③
②
①

輕快地向上拉筆。

頓筆。

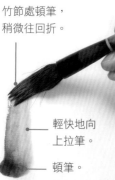

1 毛筆依序沾取淡墨、中墨、濃墨，傾斜筆軸畫出竹身。每畫一筆補沾一次濃墨。沾附濃墨的筆尖通過左側，左側的墨色會變濃，自然能畫出濃淡。

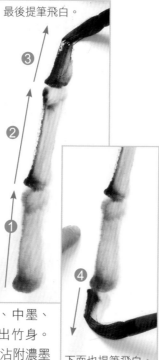

④

下面也提筆飛白。

中

2 參考上述的「竹葉畫法」，用濃墨畫出竹葉。

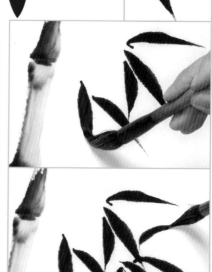

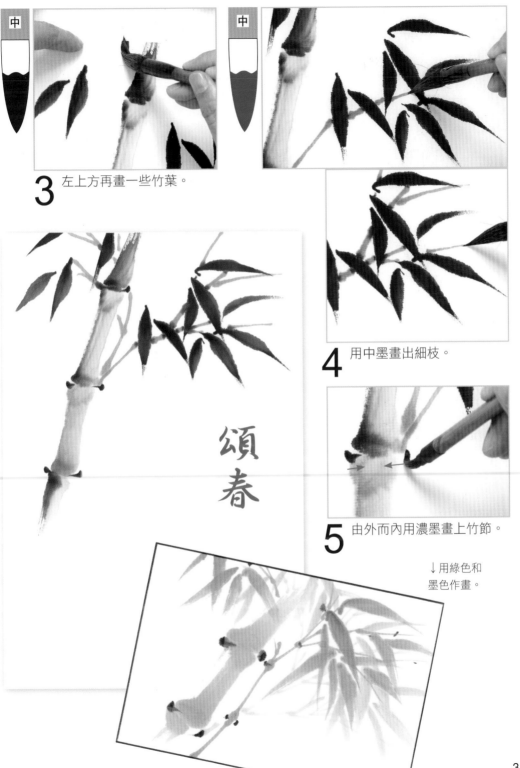

中

3 左上方再畫一些竹葉。

中

4 用中墨畫出細枝。

5 由外而內用濃墨畫上竹節。

頌春

↓用綠色和
墨色作畫。

賀年卡 【十二生肖】

子

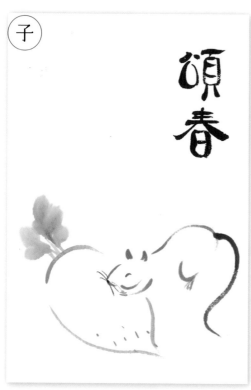

寅

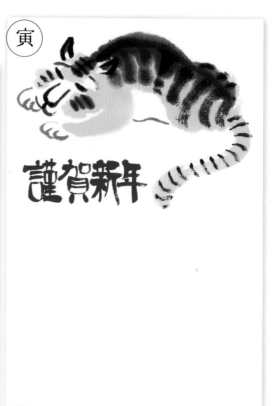

中筆沾取黃色用筆腹作畫,顏料乾了以後,用濃墨畫出紋樣。

小筆沾墨,徹底吸去水分,豎直筆軸作畫。用中筆畫出白蘿蔔葉。

丑

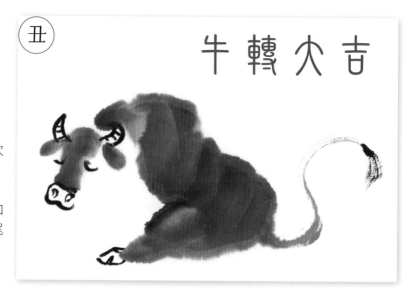

持中筆傾斜筆軸,重疊中墨畫出層次感。墨色乾了以後,用毛筆沾取濃墨,徹底吸去水分,加上角、臉、蹄、尾巴尖端。

搭配竹葉(參照P30)。雖然兔腿很難畫，但如右圖畫出胸毛，就能省略不畫兔腿根部。

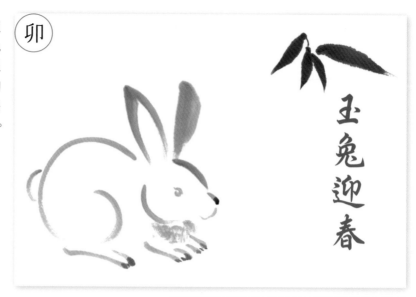

名畫般的龍實在太難……心裡這麼想的讀者也能挑戰，結構簡單的龍。

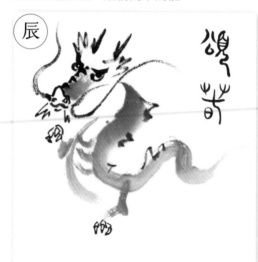

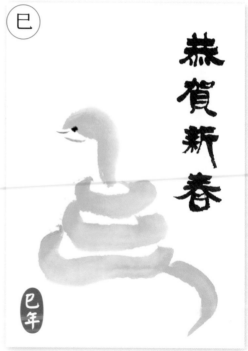

盤據的蛇狀似日本的鏡餅。要從頭部朝尾巴畫。

按：鏡餅是日本新年用來祭神的麻糬。鏡餅呈圓形和古代的神器青銅鏡相似，故稱鏡餅。古語中鏡餅和蛇身餅同音，日本古代有信仰蛇的習俗，有一說認為鏡餅的形狀來自蛇盤據的姿態。

賀年卡 【十二生肖】

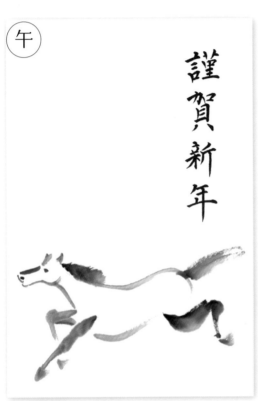

謹賀新年

徹底吸去水分，畫出
有勁道的線條，表現
矯健動感。

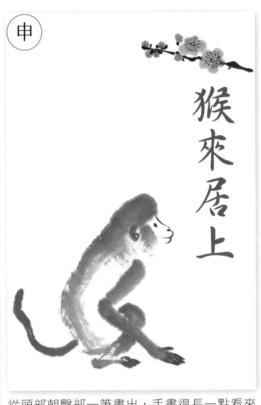

猴來居上

從頭部朝臀部一筆畫出，手畫得長一點看來
更像猴子。梅的畫法參見 P28。

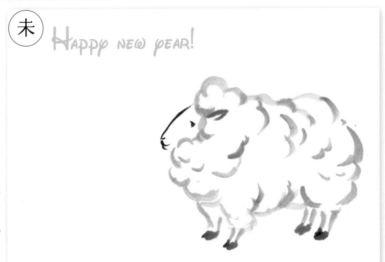

Happy new year!

只要臉和腿的位置確定
後，隨意畫出蓬鬆的身
體就可以了！畫起來比
想像中來得容易。

畫尾巴的羽毛時，
每一筆都要改變長
度，增加變化。

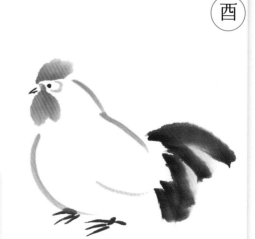

酉

戌

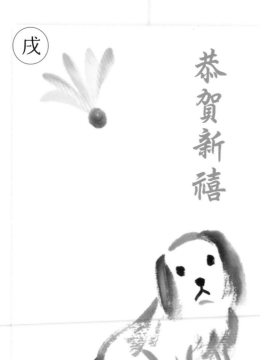

恭賀新禧

亥

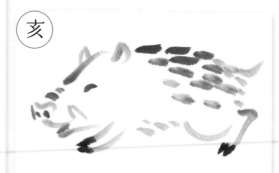

畫西洋犬的蓬鬆狗毛時，請
用徹底吸去水分的毛筆作
畫。板羽球的畫法參照P21。

毛筆沾取中墨再補上濃
墨，從臉開始畫，再用濃
墨畫出豬蹄。

【蝌蚪 ★☆☆】

使用墨彩：濃墨／中墨

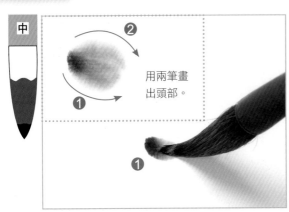

用兩筆畫出頭部。

1 毛筆沾取中墨，筆尖沾取少許濃墨，畫出頭的下半部（下面要畫圓）。

2 筆尖重新沾附濃墨，畫出頭的上半部（上面要畫圓）。

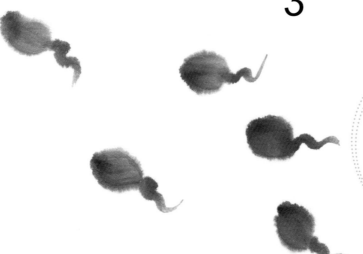

3 直接擺動毛筆（不補墨）畫出尾巴。

要畫很多隻蝌蚪時，先一次把頭部畫好，再一起加上尾巴，就很簡單。

【青鱗魚 ★☆☆】

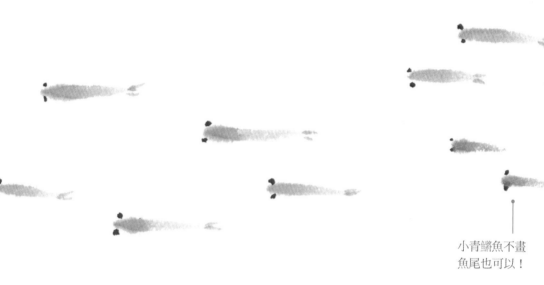

小青鱗魚不畫
魚尾也可以！

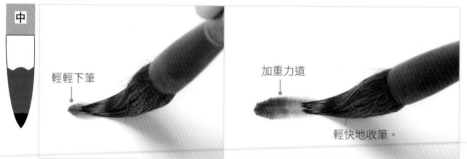

1 毛筆沾取中墨，筆尖沾取少許濃墨。從頭部開始輕輕下筆，漸漸加重力道，輕快地收筆。

輕輕下筆
加重力道
輕快地收筆。

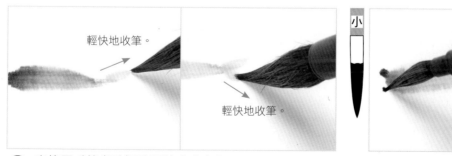

輕快地收筆。
輕快地收筆。

2 直接用毛筆（不補墨）兩筆畫出魚尾。

3 小筆沾取濃墨，畫出圓圓的眼睛。

【草莓 ★★☆】　　　　　　　　使用墨彩：紅／黃綠／濃墨

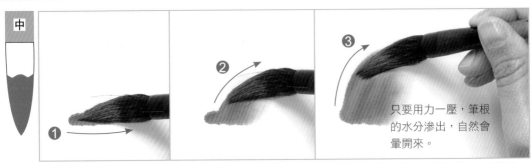

只要用力一壓，筆根的水分滲出，自然會暈開來。

1 蒂在後面的草莓，要從果實開始畫。用紅色三筆畫出一個草莓。滲染開來也可以。

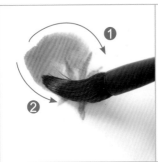

2 蒂在前面的草莓，要從蒂開始畫。用黃綠色（沒有的話，混和黃色和綠色使用）從外側向中心集中運筆。

3 先畫果實的草莓也畫上蒂。

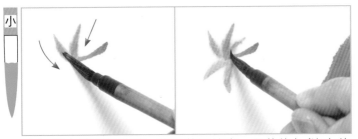

4 先畫蒂的草莓，用三筆畫出果實。在碰到蒂前停筆，避免和蒂重疊。蒂和果實之間留白也可以。

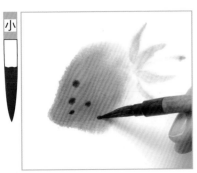

5 紅色乾了以後，用小筆沾附濃墨，徹底吸去水分，在果實下方畫上種子。

6 完成！

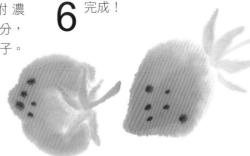

【櫻桃 ★☆☆】

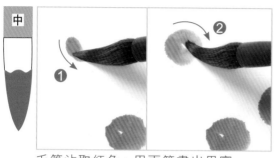

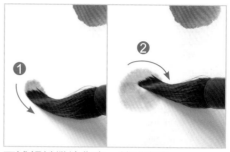

毛筆沾取紅色，用兩筆畫出果實。
裡面要留白表現光線。

不補顏料繼續作畫，就可畫出
淡色的果實。

果實依序從①～⑤畫
出，梗依序從①～⑤
畫出。作畫時不補顏
料，所以顏色會漸漸變
淡，很有味道。

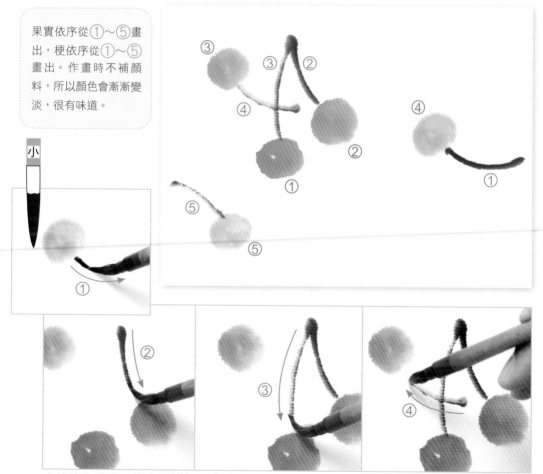

小筆沾取濃墨，畫出櫻桃梗。作畫時，筆根的水分會漸漸滲出，可以畫出自然的濃淡。

【竹筍 ★★☆】　　　　　　使用墨彩：褐／中墨

中

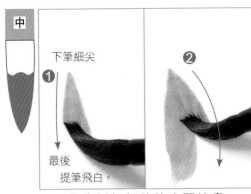

下筆細尖
❶
最後
提筆飛白。
❷

1 從靠近根部的筍皮開始畫。
用兩筆畫出一片筍皮。

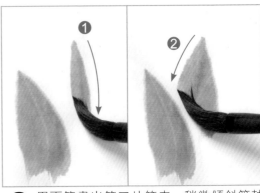

❶
❷

2 用兩筆畫出第二片筍皮。稍微傾斜筆軸
使用筆腹作畫。

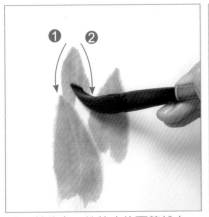

❶　❷

3 越往上，竹筍皮的面積越小。

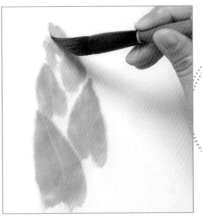

4 最上面的一片筍皮用一筆畫出。

皮和皮之間
提筆畫出飛白。

小

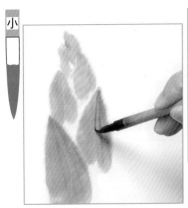

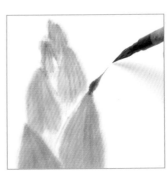

5 褐色乾了以後，用略濃的
中墨在筍皮上畫出線條。

6 在筍皮尖端畫上中墨。

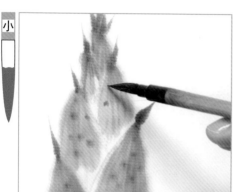

7 用中墨畫上點點。因為重疊在
褐色上面，所以會變成深褐色。
稍微滲染開來也可以。

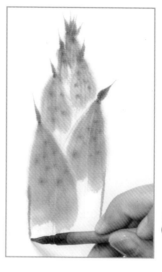

8 兩邊用中墨畫上
線條就完成了。

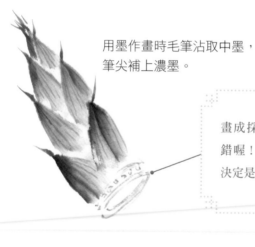

用墨作畫時毛筆沾取中墨，
筆尖補上濃墨。

9 完成！

畫成採下的竹筍也不
錯喔！擺放的方向會
決定是否看得到切口。

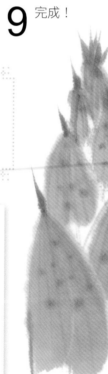

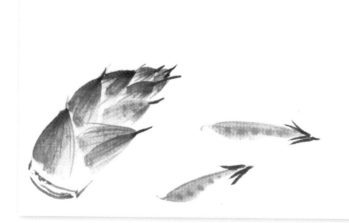

【筆頭草 ★☆☆】

使用墨彩：米黃／淡米黃／中墨

中

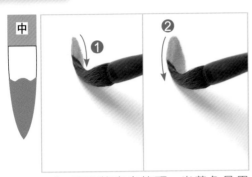 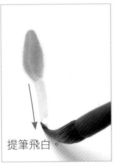

1 用兩筆畫出筆頭。米黃色是用橘色和黃綠色混和調製而成。

提筆飛白。

2 稀釋筆頭的顏色畫出莖。

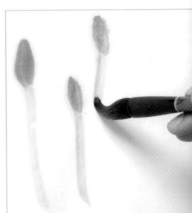

3 用相同的方法，畫出三根筆頭草。

小

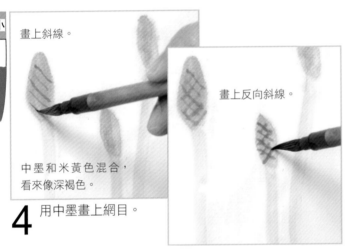

畫上斜線。

畫上反向斜線。

中墨和米黃色混合，看來像深褐色。

4 用中墨畫上網目。

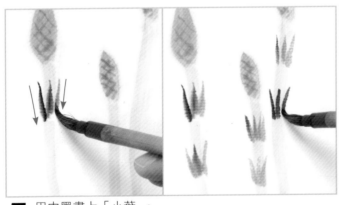

5 用中墨畫上「小葉」。

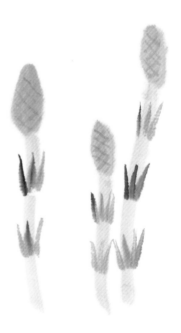

6 完成！

用濃淡呈現花瓣層次

■ 畫不出濃淡……為什麼？■

畫出來
是不是這樣呢？

中

如果用了大量顏料，筆毛整體
吸滿顏料……

畫出來的花瓣會變成單一紅色。

■ 如何畫出漂亮的濃淡！■

淡紅　　　　中紅　　　　濃紅

和墨一樣事先調製三種濃度。
使用其中的淡紅色和濃紅色。

中

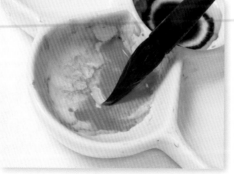

筆毛整體沾附淡紅色，筆尖點取濃
紅色。重點是顏料不要擠太多，筆
尖沾附少許顏料。

畫出美麗的
花瓣。

那麼，使用濃淡
畫畫看下一頁的
「牡丹」吧！

熟練後，即使不事先調製淡、中、濃，只用毛筆所含的水分
和一個調墨盤就能調整濃淡。

【牡丹 ★★★】　淡紅　濃紅　使用墨彩：淡紅／濃紅／黃

筆毛整體沾取色淡如水的淡紅色，筆尖沾附濃紅色。筆尖朝中央傾斜筆軸，畫出放射狀的花瓣。一片花瓣用一筆或兩筆畫出。將紙張旋轉到方便作畫的方向下筆就很簡單。從內側的花瓣開始畫。

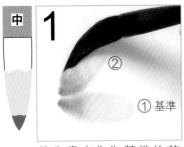

首先畫出作為基準的花瓣，上面再畫一片花瓣。

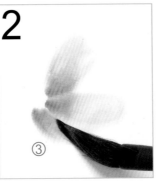

下面再畫一片花瓣。

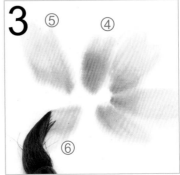

內側的花瓣就此完成。

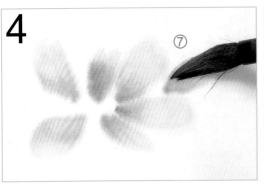

外側的花瓣畫在內側的花瓣之間。

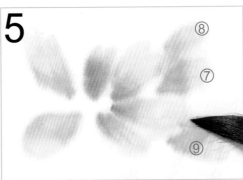

一片外側的花瓣用兩筆畫出。

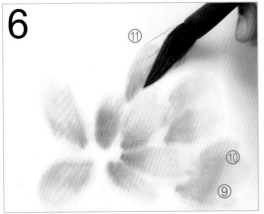

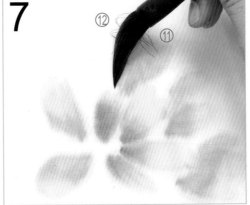

中

8

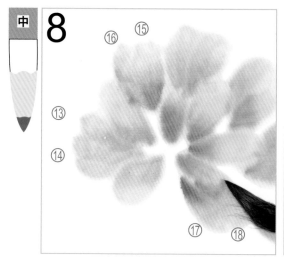

⑮ ⑯ ⑬ ⑭ ⑰ ⑱

9

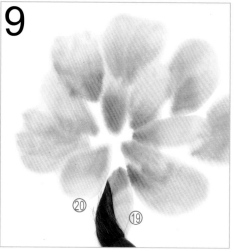

⑳ ⑲

小

10

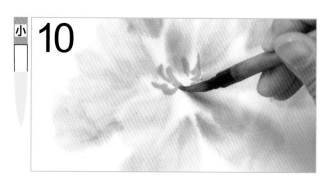

花瓣乾了以後，用黃色
畫出花粉。要畫出渾圓
的感覺。

11 完成！

百花爭妍

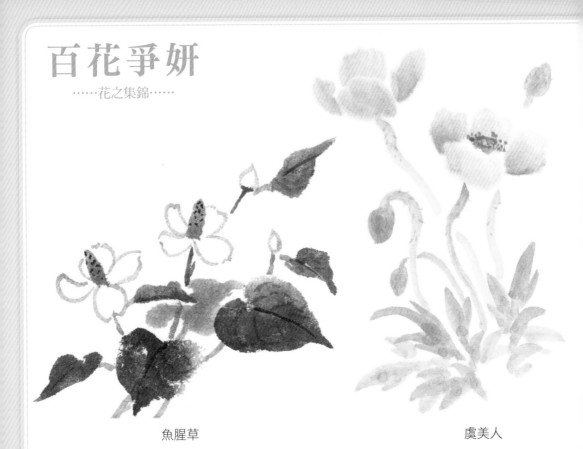

魚腥草 虞美人

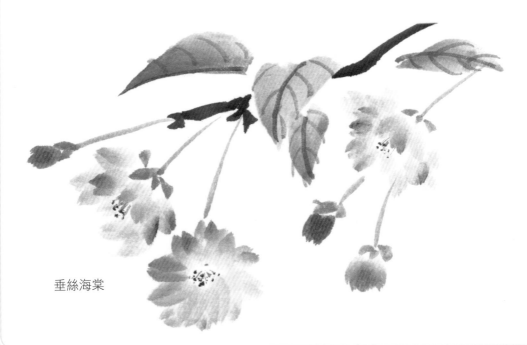

垂絲海棠

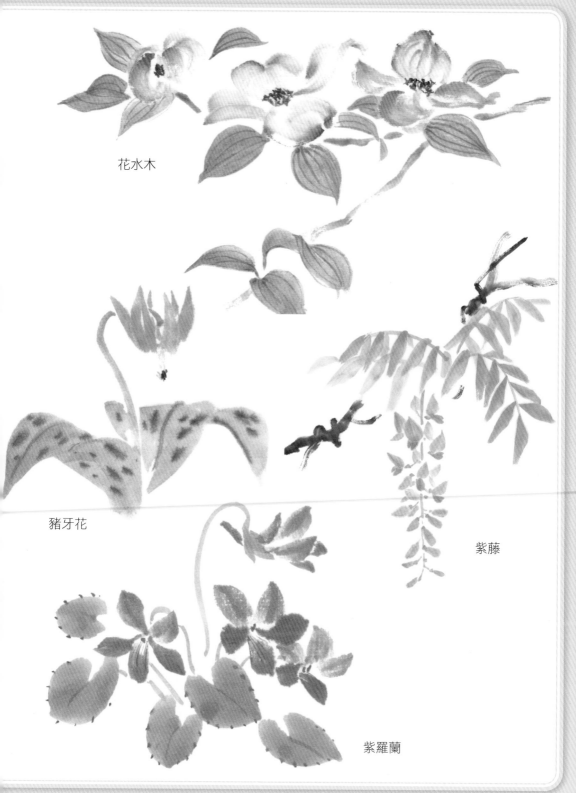

花水木

豬牙花

紫藤

紫羅蘭

春

【綠繡眼 ★★☆】

使用墨彩：黃綠／濃墨／中墨／淡墨

小

徹底吸去水分再沾附墨，避免滲染。

1 用濃墨畫出嘴和眼。

小

如果一筆畫圓很難，可用兩筆。

2 用中墨畫出眼眶。

中

3 用黃綠色(黃色＋綠色，調製出自己喜歡的顏色)畫出頭部、喉嚨。

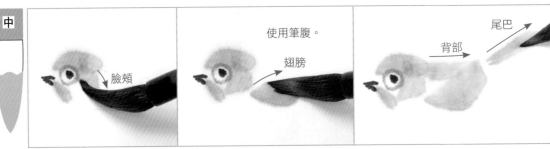

中

臉頰

使用筆腹。

翅膀

尾巴

背部

4 用黃綠色依序畫出臉頰、翅膀、背部、尾巴的羽毛。

中

5 用淡墨畫出腹部。

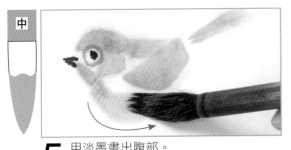

小

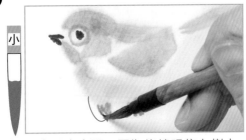

6 用中墨畫出腳。因為綠繡眼停在樹上，所以腳會勾住呈圓形。

小

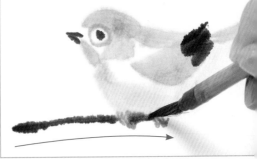

7 用濃墨畫出翅膀尖端，避開腳畫出樹枝。

48

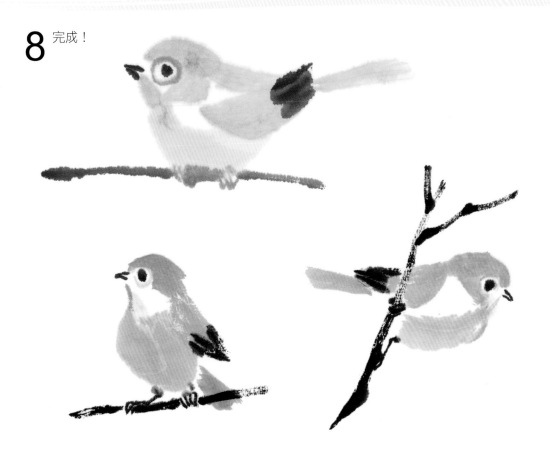

8 完成！

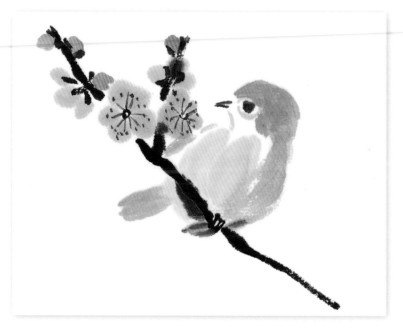

搭配梅或桃、櫻等，畫面會很華麗

明信片、信紙、卡片、書
籤、餐墊……用水墨畫點
綴各式各樣的物品！

筆頭草：P42（追加木賊）

紫羅蘭：P47／風信子：P5

Happy birthday
to you

青鱗魚：P37

草莓：P38

櫻桃：P39

天氣越來越暖和了，
要不要一起去爬山
採野菜呢？

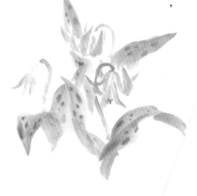

豬牙花：P47
（三朵變化版）

遇見賞花系

牡丹：P44

竹筍：P40

我們搬家了！

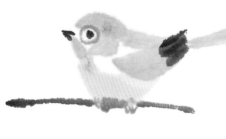

綠繡眼：P48

草莓：P38（駐色）

51

【蝸牛 ★☆☆】　　　使用墨彩：濃墨／中墨／淡墨／深褐

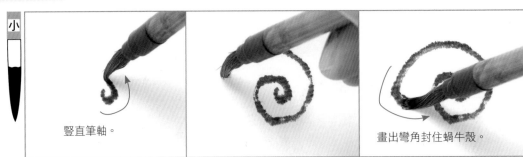

小

豎直筆軸。

畫出彎角封住蝸牛殼。

1 畫出蝸牛殼。毛筆沾附濃墨，徹底吸去水分，從中央向外側畫出漩渦。

中

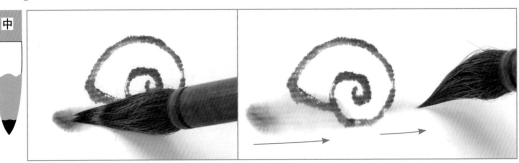

2 畫出身體。毛筆沾取淡墨後，筆尖沾取濃墨，從頭向殼運筆。避開蝸牛殼，不補墨直接畫出尾巴。

小

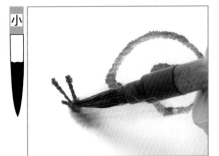

小

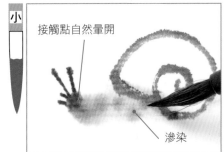

接觸點自然暈開

滲染

毛筆沾附中墨，徹底吸去水分，趁身體的墨色未乾時畫上點點，讓它滲染開來。

3 毛筆沾附濃墨，徹底吸去水分，畫出眼睛和觸角。

4

5 將蝸牛殼上色，用深褐色（淡墨＋褐色）畫兩圈。中央留下白線表現立體感。

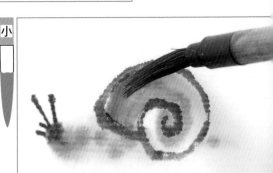

小

6 完成！

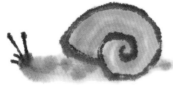

身體從哪裡伸出來？

蝸牛殼是身體的一部分，所以會隨著成長變大。
看來像把殼背在背上。

 殼遮住身體時，下筆也要注意
頭和殼是連在一起的。

搭配繡球花和葉片

近來可好？

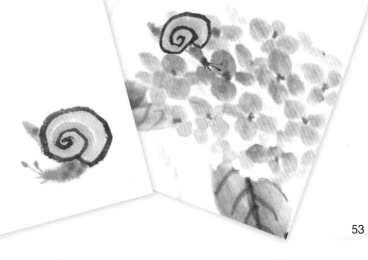

【 枇杷 ★☆☆ 】

使用墨彩：橘／濃墨

中

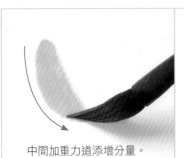 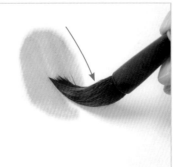

中間加重力道添增分量。

1 用兩筆畫出果實。

2 再畫一顆
果實。

小

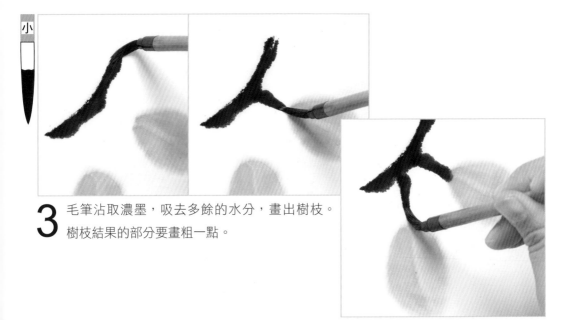

3 毛筆沾取濃墨，吸去多餘的水分，畫出樹枝。
樹枝結果的部分要畫粗一點。

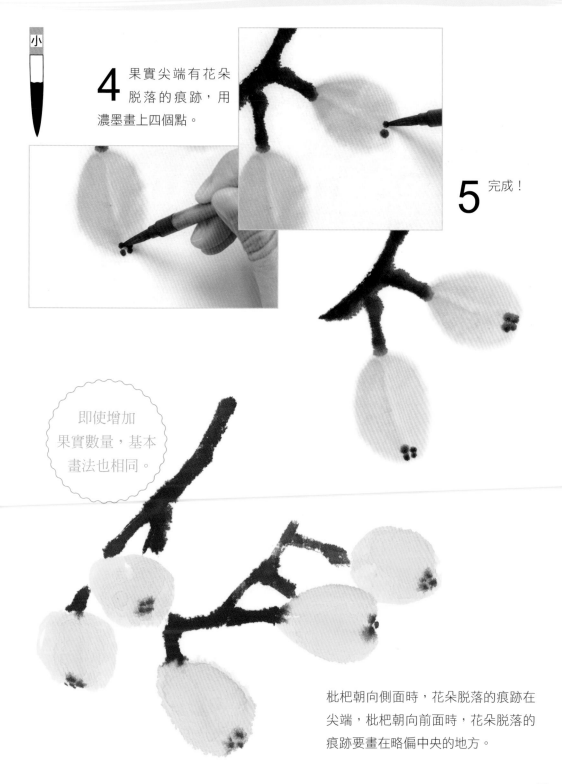

小

4 果實尖端有花朵
脫落的痕跡，用
濃墨畫上四個點。

5 完成！

即使增加
果實數量，基本
畫法也相同。

枇杷朝向側面時，花朵脫落的痕跡在
尖端，枇杷朝向前面時，花朵脫落的
痕跡要畫在略偏中央的地方。

【金魚 ★★☆】　　　　　　使用墨色：紅／濃墨／中墨

 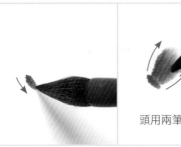 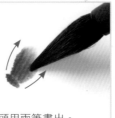

頭用兩筆畫出。

1 用紅色畫出嘴和頭。

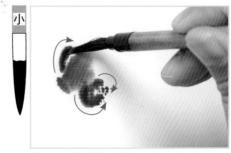

2 毛筆沾取濃墨，吸去多餘的水分，畫出眼睛。

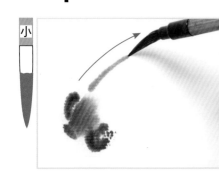 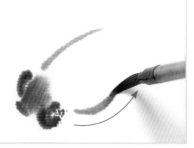

3 用中墨畫出身體線條。

 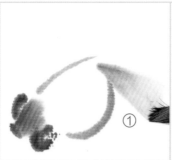 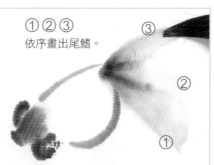

①②③
依序畫出尾鰭。

一片尾鰭用三筆畫出，中間那筆要畫得比較短。

4 毛筆沾附中墨，筆尖沾取濃墨，畫出尾鰭。筆尖對準金魚身體，下筆細尖，接著慢慢加重力道，畫出寬幅度的染線，最後提筆飛白。每畫一筆要重新補沾濃墨，才能畫出漂亮的濃淡。

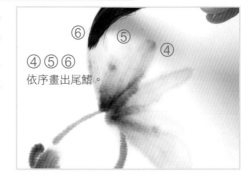

④⑤⑥
依序畫出尾鰭。

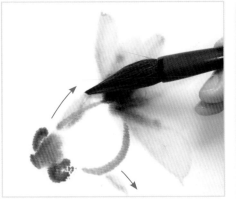

中

5 用中墨畫出胸鰭和背鰭。

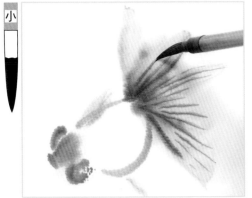

小

6 尾鰭乾了以後，用小筆沾附濃墨，徹底吸去水分，畫上細線。

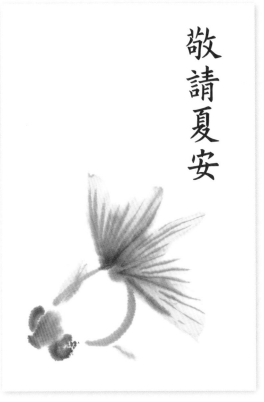

敬請夏安

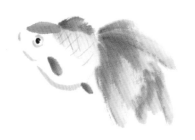

可愛的水邊生物

描繪螃蟹

①

中筆傾斜筆軸，縱
向短短地畫三筆。

②

從蟹腳根部到關節，
用小筆一筆畫出，共
四對。長出蟹鉗的部
分用兩筆畫出。

③ 用小筆畫出腳尖和蟹鉗，
用濃墨畫上眼睛。

關節要畫粗一點。

好多螃蟹！！

蝦子也一起加入……

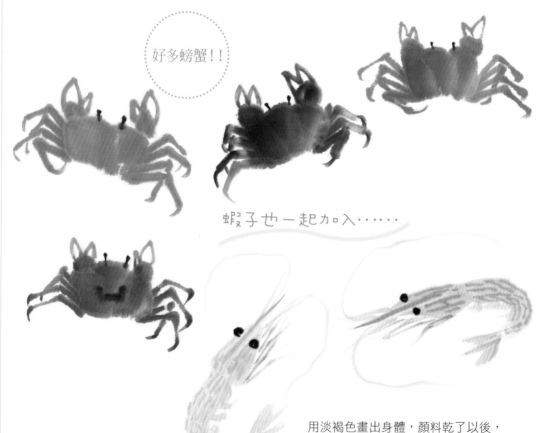

用淡褐色畫出身體，顏料乾了以後，
用紅色加上紋樣。用濃墨畫出眼睛。

描繪青蛙

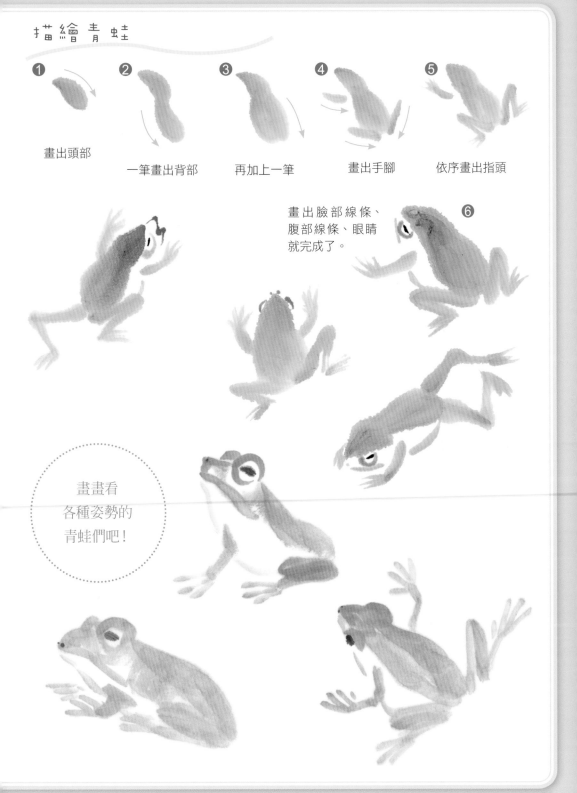

1 畫出頭部

2 一筆畫出背部

3 再加上一筆

4 畫出手腳

5 依序畫出指頭

畫出臉部線條、
腹部線條、眼睛
就完成了。

6

畫畫看
各種姿勢的
青蛙們吧！

【夏日蔬果 ★★☆】

使用墨彩：綠／中墨／黃

 中

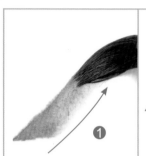 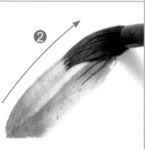 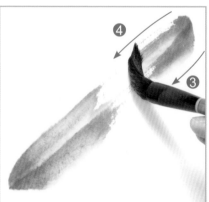

1 使用筆腹，以四筆畫出小黃瓜，藤蔓也先畫出來。

 小

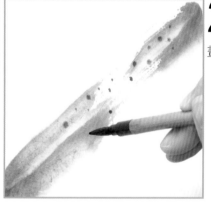

2 毛筆沾附中墨，
徹底吸去水分，
畫出點點。

 小

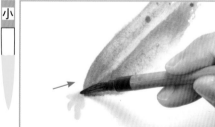

3 用黃色畫出花朵。
從花朵尖端朝向小
黃瓜下筆。

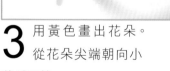

小黃瓜

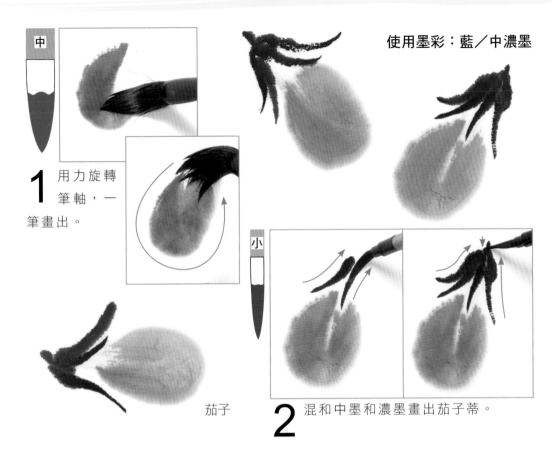

使用墨彩：藍／中濃墨

中

1 用力旋轉筆軸，一筆畫出。

茄子

小

2 混和中墨和濃墨畫出茄子蒂。

使用墨彩：中紅／黃綠／濃墨

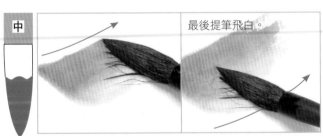

最後提筆飛白。

1 毛筆沾取稀釋的紅色，平放筆軸滑順拉開，用兩筆畫出果肉。

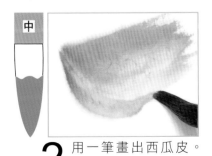

中

2 用一筆畫出西瓜皮。

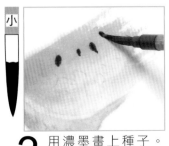

小

3 用濃墨畫上種子。

西瓜

【睡蓮 ★★☆】　　　　　　使用墨彩：紫／黃綠／淡墨／中墨

中

 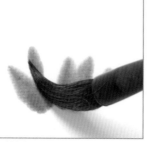

1 用紫色(紅＋藍)畫出花瓣。從前面的花瓣開始畫，在前面的花瓣之間畫上後方的花瓣。

2 用兩筆畫出花蕾。

中

3 調製黃綠色(黃＋綠)，傾斜筆軸用兩筆畫出葉片。筆尖要對準葉片尖端下筆。

朝向右側的葉片畫法也相同，筆尖要對準葉片尖端。如果很難畫，旋轉紙張也可以。

中

4 畫上短短的莖。

小

 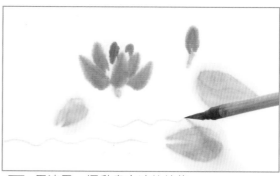

5 用淡墨，擺動畫出波紋線條。

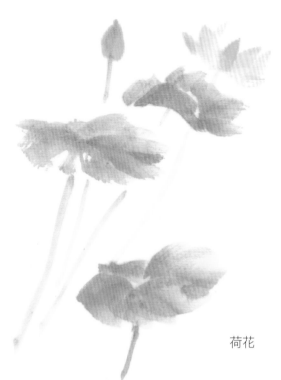

睡蓮和荷花很容易混淆。
睡蓮葉上有裂縫，葉和花
都貼在水面上；荷花的葉
和花則是伸出水面。

小

6 用中墨在葉片中央畫上一點。

荷花

夏蓮

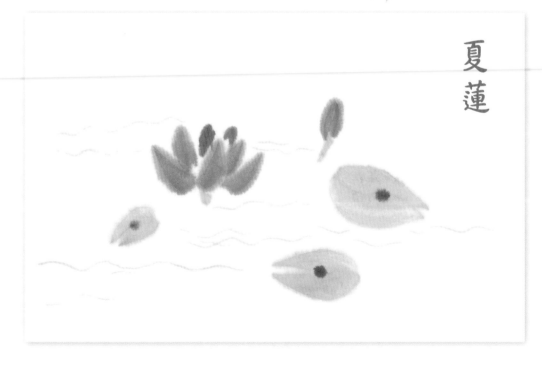

【牽牛花 ★★★】

使用墨彩：藍／淡藍／綠／濃墨

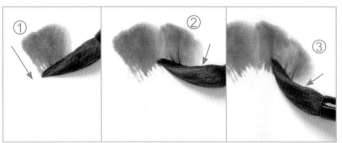

1 毛筆沾附藍色，徹底吸去水分，傾斜筆軸畫出短線，畫三～四筆構成扇形。最後有點飛白就可以了。

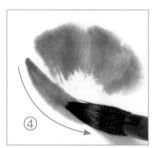

2 中心留白，輕快地畫出曲線。

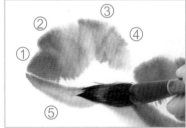

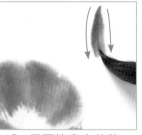

3 用相同的畫法再畫一朵花。

4 用兩筆畫出花蕾。

5 稀釋藍色畫出筒狀花冠。

6 毛筆沾取綠色，畫出花萼包覆筒狀花冠和花蕾。

小葉片用三筆畫出。

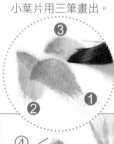

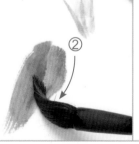

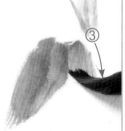

7 用綠色畫出葉片。一左一右畫下兩筆，運筆到正中央時豎直筆軸，使兩筆互相重疊。接著傾斜筆軸，在兩邊各畫一筆，共用四筆完成一片葉片。

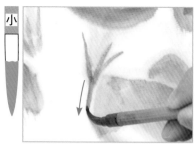

8 從花萼延伸畫出短藤蔓。

9 從下往上畫出藤蔓。流暢的藤蔓曲線，是畫出漂亮構圖的最大重點。

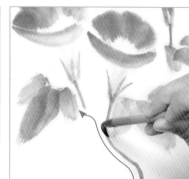

藤蔓尖端呈捲繞狀

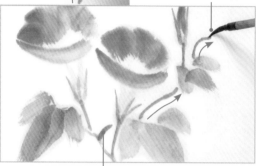

看整體平衡感追加小葉片

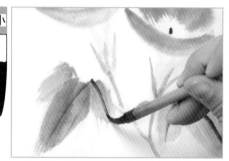

10 最候用濃墨在花朵中心畫上點、畫出葉脈。

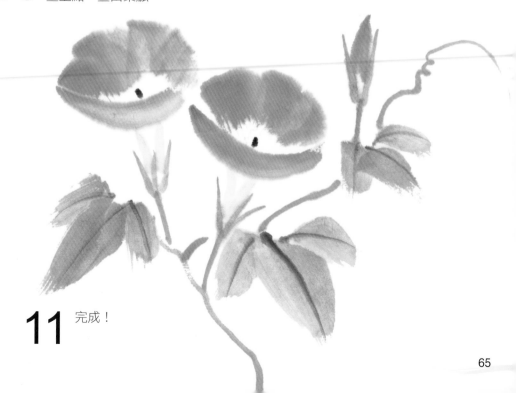

11 完成！

【向日葵 ★★☆】　　　使用墨彩：中墨／濃墨／黃／綠

要畫出焦枯時，
毛筆沾附墨之後
要徹底吸去水分。

1 用焦枯的中墨點畫圓。

2 用焦枯的濃墨零散地點畫，重疊墨色。

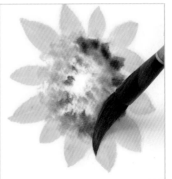

3 用兩筆畫出一片花瓣。毛筆沾附黃色後吸去水分，筆尖對準花瓣尖端下筆，畫出一圈花瓣。

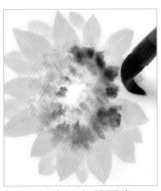

4 在花瓣之間再畫上花瓣。

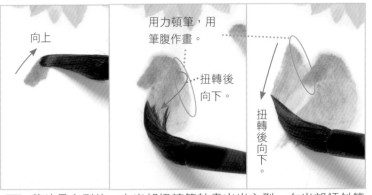

向上

用力頓筆，用筆腹作畫。

扭轉後向下。

扭轉後向下。

5 葉片是心型的。右半部扭轉筆軸畫出半心型，左半部傾斜筆軸畫出尖角後筆直地拉開。

向下提筆飛白，葉片完成。

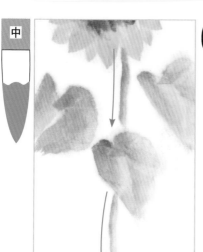

中

6 避開葉片畫
出莖。

7 由葉片
畫出葉柄。

8 完成！

◆ 小 撇 步 ◆ 養成理順筆毛的好習慣

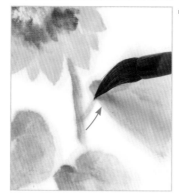

作畫時，偶爾筆尖會
如上圖「扭成一團」。

將筆尖壓在調墨盤的邊緣上壓一
下理順筆毛。

筆尖順齊。

筆尖順齊，才能隨心所欲運筆作畫。請經常理
順筆毛。

茄子：P61

夏日問候、信紙、卡片、
杯墊、餐墊……用水墨畫
點綴各式各樣的物品！

金魚：P56（追加水草）

敬請夏安

蝸牛：P52

繡球花祭

牽牛花：P64

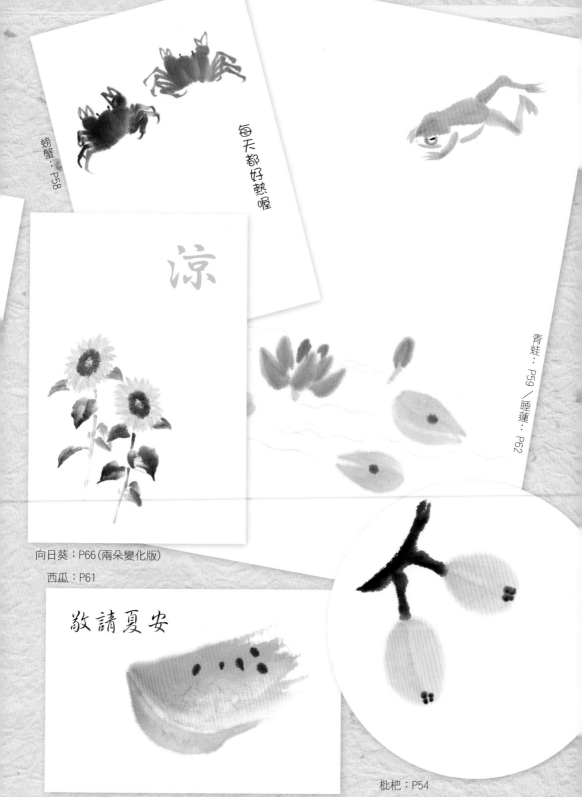

螃蟹：P58

每天都好熱喔

涼

青蛙：P59／睡蓮：P62

向日葵：P66（兩朵變化版）

西瓜：P61

敬請夏安

枇杷：P54

【 楓葉 ★☆☆ 】　　　　　　　　　使用墨彩：紅

中

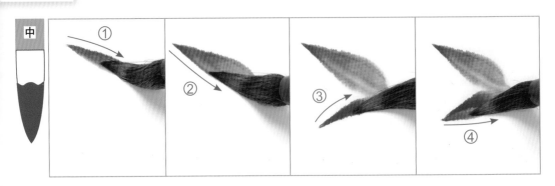

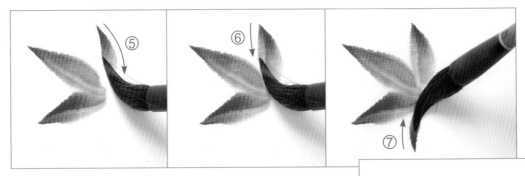

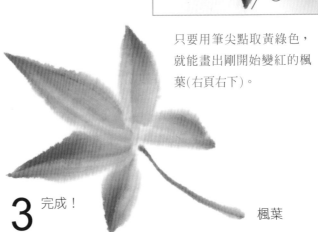

1 毛筆沾附紅色，拭去多餘的水分，每一個葉裂用兩筆
畫出。先畫出中央的葉裂，接著依序畫出左右的葉裂，
比較容易掌握平衡感。每畫一筆，都要用筆尖點取調墨盤，
補上少許顏料。

只要用筆尖點取黃綠色，
就能畫出剛開始變紅的楓
葉(右頁右下)。

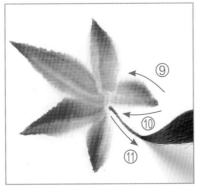

2 畫上右邊的小葉裂和葉柄就
完成了。

3 完成！

楓葉

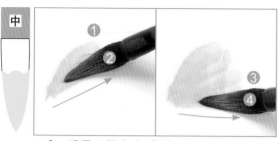

中

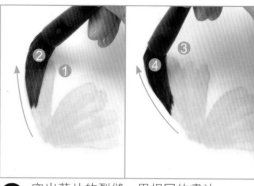

1 重疊四筆畫出扇形。

2 空出葉片的裂縫，用相同的畫法，
重疊四筆畫出扇形。

中

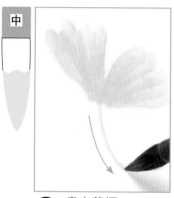

小

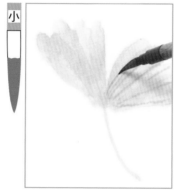

3 畫出葉柄。

4 黃色乾了以後，用中
墨在葉片上畫出細線。

銀杏

5 完成！

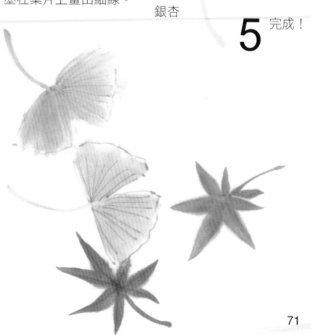

等顏料乾了以
後，再加上輪
廓或細線。

【 蘋果・梨 ★★☆ 】 使用墨彩：紅／淡黃／中墨 ● 黃綠／中墨／濃墨

中

1 筆毛整體沾附淡黃色後，再沾取紅色直到筆腹，徹底吸去水分。

2 傾斜筆軸，拉出渾圓焦枯的線條。

3 稀釋毛筆上的顏料，在整個果實上重疊色彩。

中

1 以黃色為底加入少許綠色。

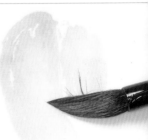

2 傾斜筆軸，拉出比蘋果更圓的線條。

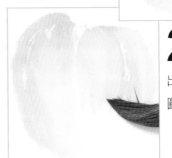

毛筆先吸去多餘的水分再作畫，但不像蘋果那麼焦枯。

縱長且焦枯

用小筆，中墨畫出蒂。

蘋果

渾圓且整體呈淡色

用小筆，濃墨畫出蒂。

用小筆，中墨畫出點點。

用畫了果實後色彩變淡的毛筆勾勒下面的線條。

梨

【 香菇 ★★☆ 】

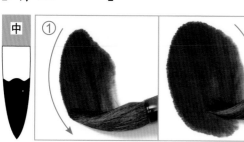

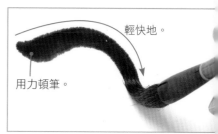

1 用濃墨畫出菇傘。 朝向後面的香菇用兩筆畫出。

朝向側面的香菇用畫毛筆字「一」的方式下筆，最後畫出弧線提筆飛白。

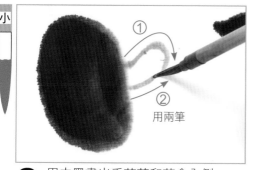

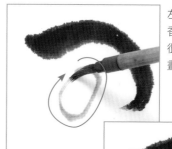

左圖一筆畫出香菇蒂，如果很難，用兩筆畫也 OK。

2 用中墨畫出香菇蒂和菇傘內側。

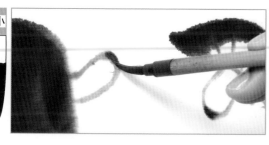

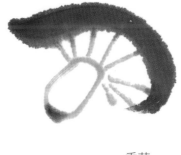

連結菇蒂的菇傘間隔會稍微變窄。

3 香菇蒂尖端點上濃墨，使墨色稍微滲染開來。

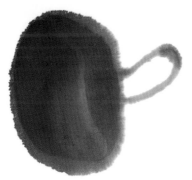

香菇

【葡萄 ★★★】　　　使用墨彩：紫／濃墨／中墨／淡墨

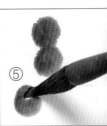

中

葡萄的畫法

❶ 用兩筆畫出。

❷ 裡面留白。

指甲劃出來的線。此線為穗軸。

② ① ② ① ③ ④ ⑤

1 紙張中央要畫上葡萄穗軸的地方，先用指甲劃出一條線。

2 以指甲劃出來的線為準，用紫色(紅色＋藍色)畫出五顆葡萄。

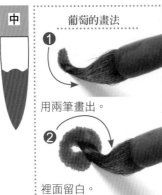

小

中

① ② ③ ④ ⑤

4 視整體的平衡感，畫出後面的葡萄。要避開穗軸和前面的葡萄。顏色不同看來會比較真實。

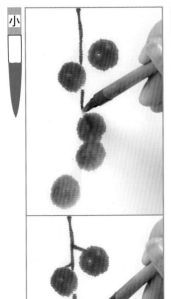

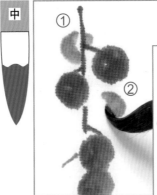

⑥

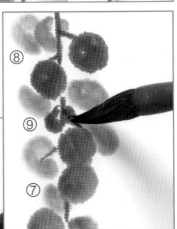

⑧ ⑨ ⑦

3 用中墨畫出穗軸。

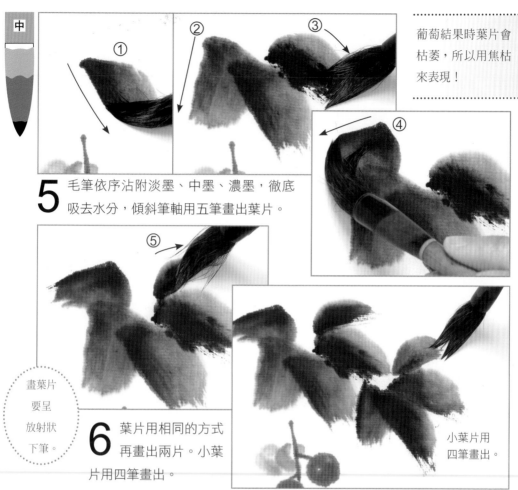

葡萄結果時葉片會枯萎,所以用焦枯來表現!

5 毛筆依序沾附淡墨、中墨、濃墨,徹底吸去水分,傾斜筆軸用五筆畫出葉片。

畫葉片要呈放射狀下筆。

6 葉片用相同的方式再畫出兩片。小葉片用四筆畫出。

小葉片用四筆畫出。

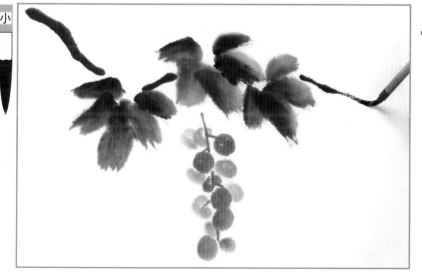

7 用濃墨畫出枝條。

秋

小

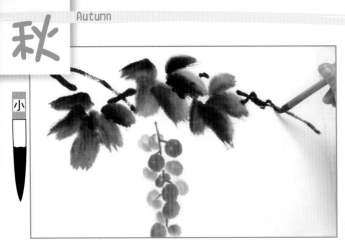

8 毛筆沾取濃墨，徹底
吸去水分，畫出藤蔓。
有點飛白就可以了。

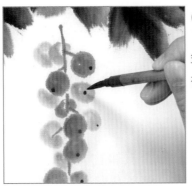

9 用濃墨在果實
上畫出點。下
筆時要注意所有的
葡萄都是朝向外側。

10 用濃墨畫
出葉脈。

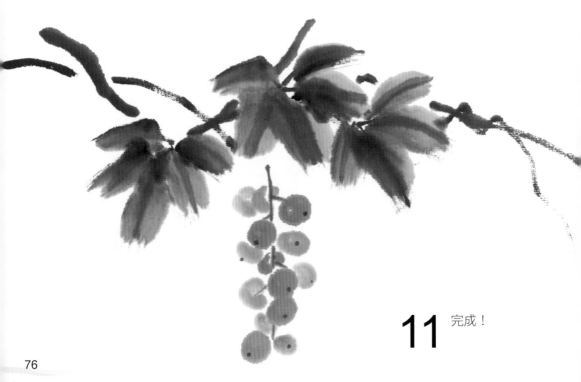

11 完成！

畫出葉片立體感的訣竅

■ 為什麼能畫出濃淡？ ■

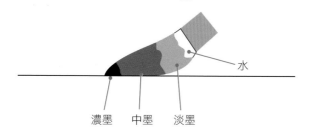

濃墨　中墨　淡墨　水

傾斜筆軸時，筆尖通過的地方
是濃墨，越往筆根，墨色越淡。
而且筆根的水分也會漸漸下滲，
所以能畫出更加複雜的濃淡。

■ 用濃淡來畫葉片吧！！ ■

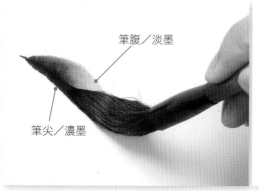

筆腹／淡墨

筆尖／濃墨

只要畫出半邊葉片，就能同時自然地
呈現葉脈。

用相同方式畫出另一半，完成漂亮的葉片。

如右圖的葉片上半部，很難運筆使
筆尖通過下方。此時請自由轉動紙
張，從容易作畫的方向下筆。

即使用相同的方式沾墨作畫，每次下筆畫出的東西
都有點不一樣，正是水墨畫有趣之處。請以玩水墨
的心情輕鬆地練習。

【波斯菊 ★★☆】

使用墨彩：粉紅／中墨／濃墨

1 用中墨點畫出橢圓形。

2 紅色混和少許藍色，由內向外畫出花瓣。

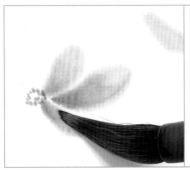

3 畫前面的花朵時，筆尖要補上濃色。

＊重點＊
花瓣的長度

縱向比較短，
橫向會變長。

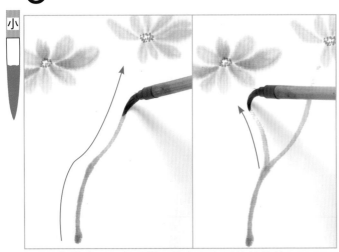

4 畫莖時，用中墨從下往上畫出柔軟的曲線。

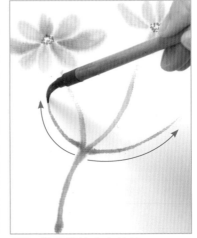

5 畫出葉片中心的線。

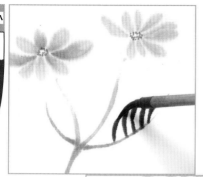

＊重點＊
葉片要朝各種方向畫出。可以從葉尖朝中心運筆，反過來運筆也可以。可從自己容易作畫的方向下筆！

6 用偏濃的中墨畫出右邊的葉片。

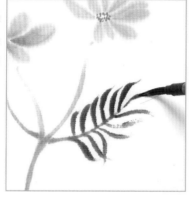

7 用相同的方式畫出左邊的葉片。

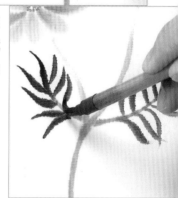

8 再次用濃墨在花蕊中畫點。

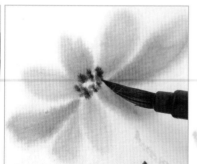

9 完成！

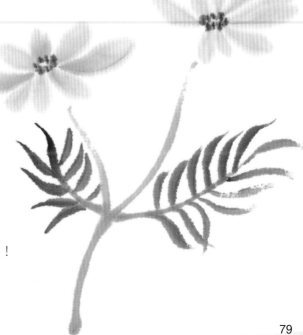

【彼岸花 ★★★】

使用墨彩：紅／綠

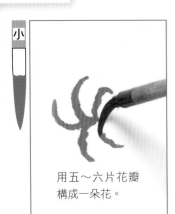

用五～六片花瓣
構成一朵花。

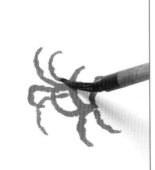

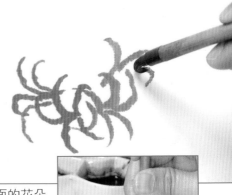

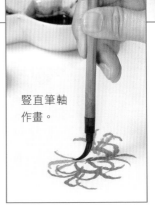

豎直筆軸
作畫。

1 稍微擺動毛筆，從
花朵尖端朝中心畫
出五～六片花瓣。

2 花朵要排成環狀。後面的花朵
顏色略淡會比較漂亮。大約畫
出六朵花，重疊在一起、不易辨識
的部分，請隨意斟酌。

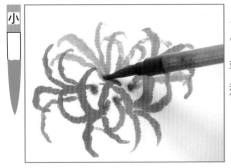

3 在花朵的根部
用綠色畫上花
萼，把全部的花萼
連接起來。

4 從花萼集結的
部分，向下畫
出莖。

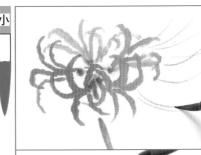

5 向外側畫出
細長的線條
表現雄蕊。

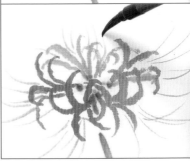

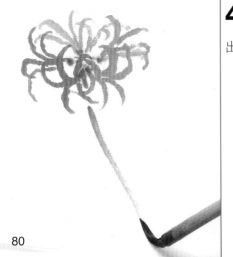

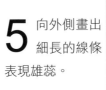

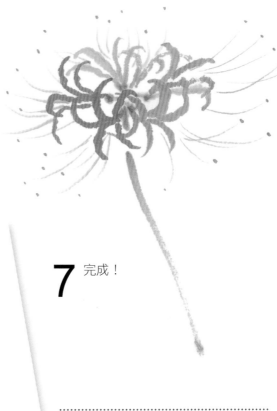

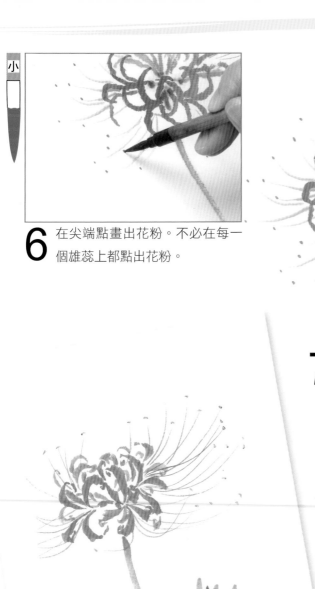

6 在尖端點畫出花粉。不必在每一個雄蕊上都點出花粉。

7 完成！

在秋季彼岸時期開花，故稱「彼岸花」，別名「曼珠沙華」。加上一些花蕾或葉片也可以。

按：「彼岸」是春分、秋分當天加上前後各三天，為期一週，用來掃墓祭祖。

【貓頭鷹 ★★☆】　　　　使用墨彩：濃墨／中墨／淡墨

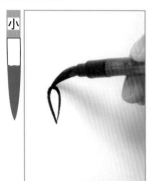

1 毛筆沾附中墨，徹底吸去水分，畫出嘴。

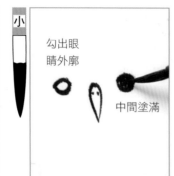

勾出眼睛外廓

中間塗滿

2 毛筆沾附濃墨，徹底吸去水分，畫出眼。

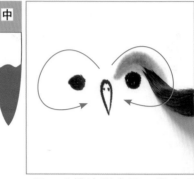

3 毛筆沾附中墨，徹底吸去水分，在眼睛外圍畫出圓。

4 中墨混和少許濃墨，畫出額頭線條。

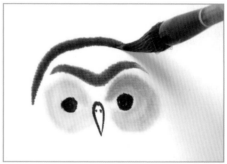

5 接著畫出頭部線條。

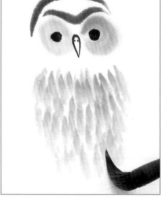

6 毛筆沾附淡墨，吸去水分，敲打似地點畫。

7 用濃墨重疊點畫。

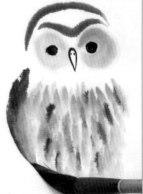

8 筆尖向外，用有點飛白的濃墨畫出身體線條。

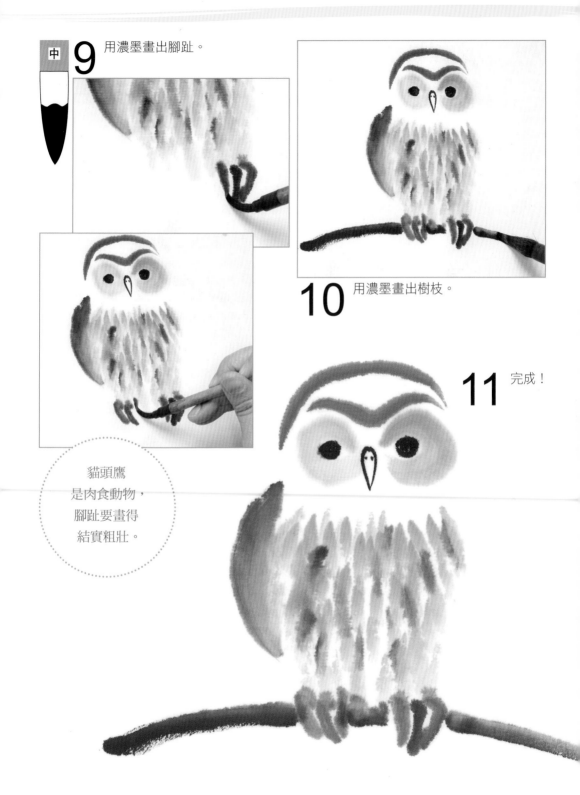

中

9 用濃墨畫出腳趾。

10 用濃墨畫出樹枝。

11 完成！

貓頭鷹
是肉食動物，
腳趾要畫得
結實粗壯。

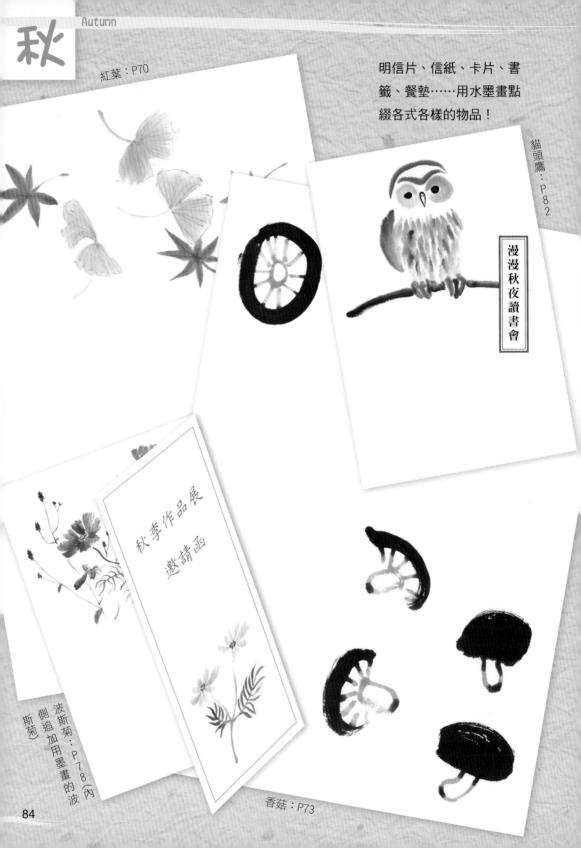

紅葉：P70

明信片、信紙、卡片、書籤、餐墊……用水墨畫點綴各式各樣的物品！

貓頭鷹：P82

漫漫秋夜讀書會

秋季作品展
邀請函

波斯菊：P78（內側追加用墨畫的波斯菊）

香菇：P73

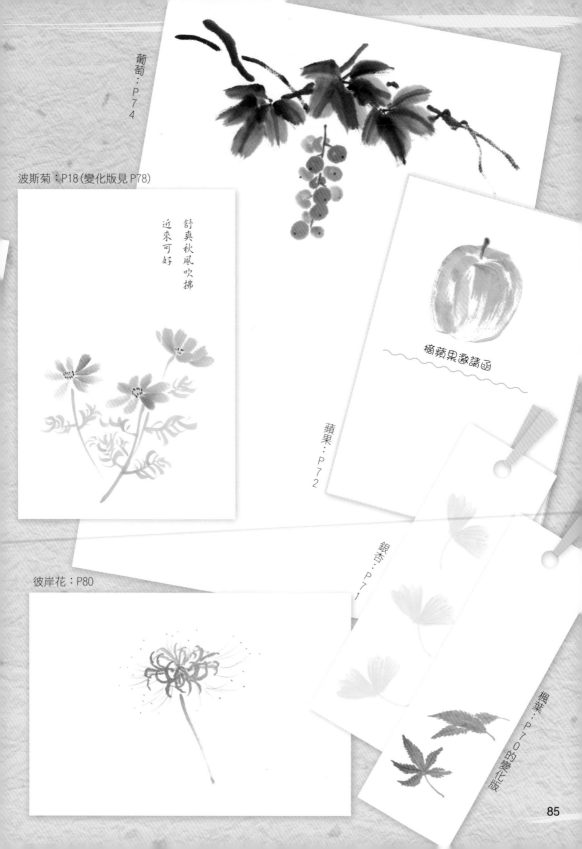

舒爽秋風吹拂

近來可好

摘蘋果邀請函

【雪景 ★★☆】　　　　　　　　　　使用墨彩：濃中墨／中墨／鮮乳

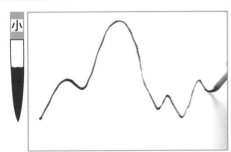

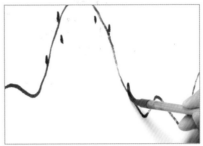

溫馨的構圖，
可用於賀年卡。

1 稍微稀釋濃墨，徹底吸去水分，
勾勒出山的線條。

2 不補墨直接點畫出樹木。

屋頂上的線

縱向點畫

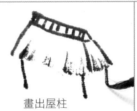
屋頂的線

3 用畫山的同一
種墨色，畫出
溫暖的茅草屋。

傾斜筆軸用焦
枯的線條，表
現茅草的質感。

畫出屋柱

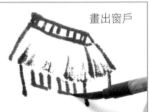
畫出窗戶

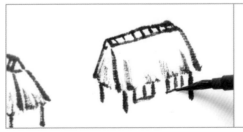

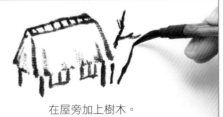

4 用相同的
方法再畫
一棟。

在屋旁加上樹木。

86

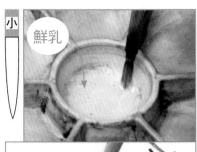

5 毛筆沾附鮮乳，不規則地在整張(包括山)紙上畫點。此時幾乎看不見鮮乳的筆跡。

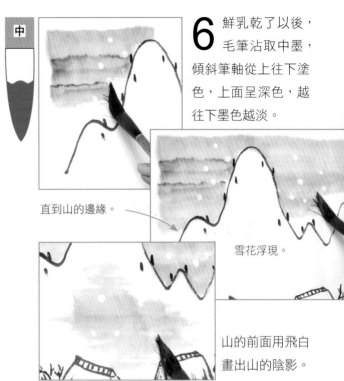

6 鮮乳乾了以後，毛筆沾取中墨，傾斜筆軸從上往下塗色，上面呈深色，越往下墨色越淡。

直到山的邊緣。

雪花浮現。

山的前面用飛白畫出山的陰影。

本來，水墨畫使用「膠礬水」留白，基於鮮乳較容易取得，所以使用鮮乳作畫(但也許不適於裱褙或長期收藏)。

按：膠礬水是日本畫的畫具。

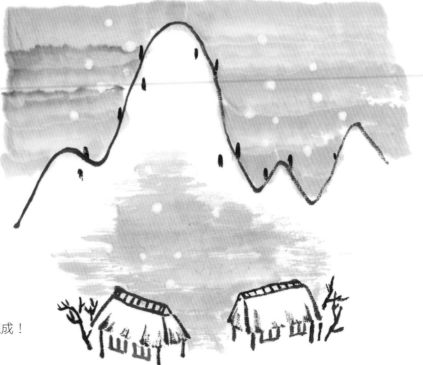

7 完成！

冬

【仙客來 ★★★】　使用墨彩：中粉紅／濃粉紅／中墨／濃墨

中

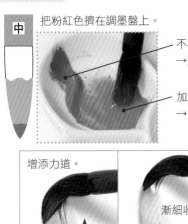

把粉紅色擠在調墨盤上。

不稀釋
→濃粉紅

加點水稀釋
→中粉紅

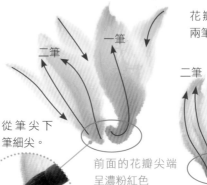

花瓣用一筆、兩筆畫都 OK。

二筆　一筆

二筆　一筆

增添力道。

漸細收筆。

前面的花瓣

從筆尖下筆細尖。

前面的花瓣尖端呈濃粉紅色

1 毛筆沾附中粉紅，筆尖沾取濃粉紅，畫出前面的花瓣。先向下畫，再向上提筆。

2 後面的花瓣只用中粉紅色，從尖端向內側畫。

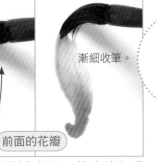

後面的花瓣

中

即使有點飛白，也很漂亮。

3 畫出葉片。毛筆沾附中墨，筆尖沾取濃墨，用兩筆畫出心型。

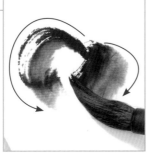

中

4 用中墨畫出莖。莖的頂端彎曲是仙客來的特徵，要注意莖連接花朵的位置。

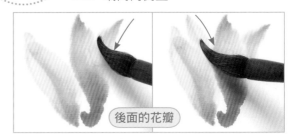

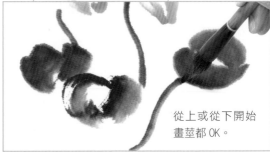

從上或從下開始畫莖都 OK。

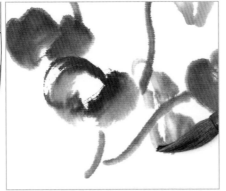

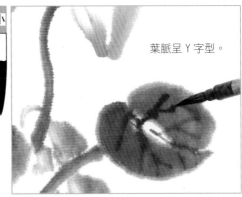

葉脈呈ㄚ字型。

5 稍微稀釋中墨，畫出莖後面的葉片。下筆時要避開莖。

6 用濃墨畫出葉脈。仙客來的葉脈呈叉狀。

7 葉片周圍畫點，表現鋸齒狀葉緣。

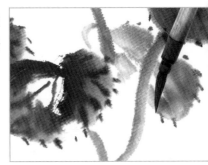

8 完成！

▶ 小撇步 ◀
- - - - - - - - - - - -
畫壞的紙再利用

毛筆沾附墨或顏料後，務必吸去多餘的水分。畫壞的紙也可用來吸去水分。

【 慈菇 ★★☆ 】　　　　　　　　使用墨彩：中墨／濃墨／藍灰

中

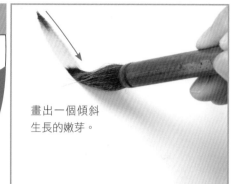

畫出一個傾斜
生長的嫩芽。

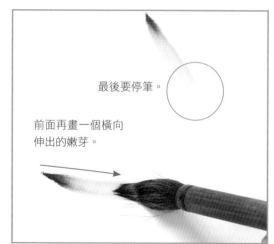

最後要停筆。

前面再畫一個橫向
伸出的嫩芽。

1 毛筆沾附中墨，筆尖沾取濃墨，
一筆畫出嫩芽。

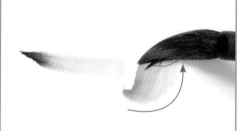
中

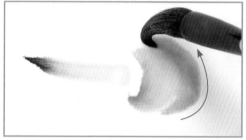

2 毛筆沾取藍灰色(藍色＋中墨)，
在嫩芽周圍畫一圈。

3 沾取同一種顏色，在外側畫一圈。

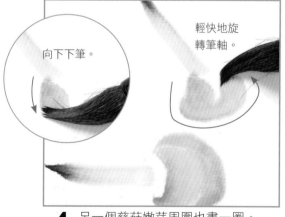

向下下筆。

輕快地旋
轉筆軸。

4 另一個慈菇嫩芽周圍也畫一圈。

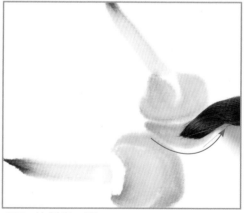

5 外側畫一圈。

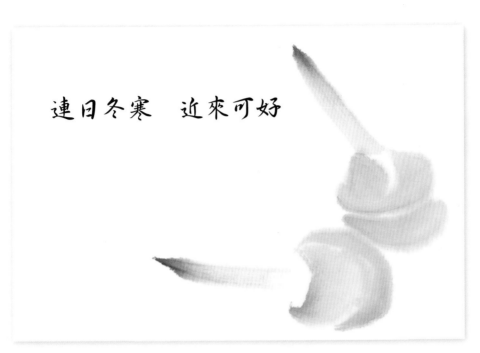

連日冬寒　近來可好

【冬季蔬菜】

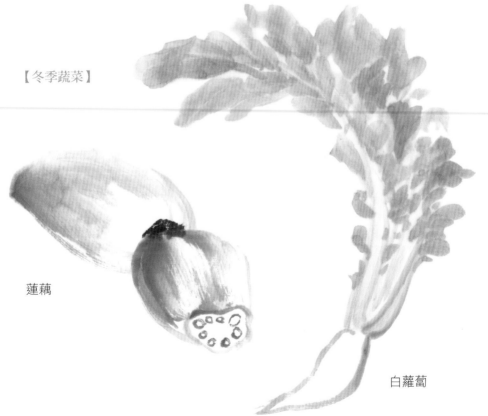

蓮藕

白蘿蔔

【銀柳 ★☆☆】

使用墨彩：淡墨／濃墨

中

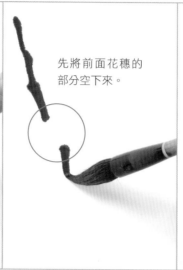

先將前面花穗的
部分空下來。

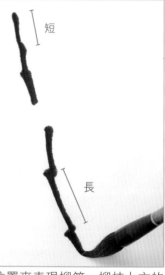

短

長

1 毛筆沾附濃墨，徹底吸去水分，畫柳枝時稍微錯開位置來表現柳節。柳枝上方的節間較短，越往下越長。

中

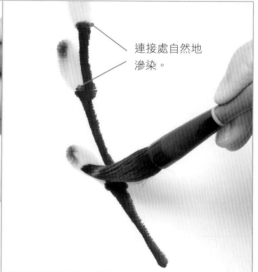

連接處自然地
滲染。

2 毛筆沾附淡墨，筆尖沾附濃墨畫出花穗。每畫一朵花穗，筆尖都得補沾少許濃墨。

畫出葉片立體感的訣竅

■ 如何畫出圓潤的花穗？ ■

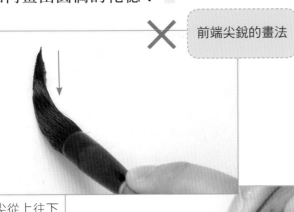

✕ 前端尖銳的畫法

筆尖從上往下
筆直地運筆，
前端會變得很
尖銳。

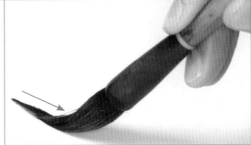

前端圓潤的畫法 ◯

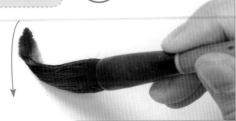

筆尖略向左彎，
前端會變得很
圓潤。

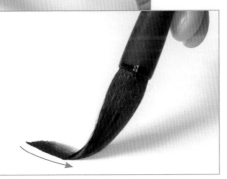

3 完成！

銀柳：P92 的變化版

賀年卡、信紙、卡片、紅包、餐墊⋯⋯用水墨畫點綴各式各樣的物品！

連日冬寒
近來可好

白蘿蔔：P91

仙客來：P88

聖誕派對節日

雪景：P86

HAPPY
NEW YEAR!!

新年快樂！！
今年也請多多指教

順頌春安

恭賀新禧

今年也請多多指教

眺望

謹賀新年

So Easy 203

超簡單彩繪水墨畫──毛筆也能畫水彩

すいすい水墨画─思い立ったらちょっと一筆

作　　者	酒井幸子	
繪　　圖	酒井幸子	
攝　　影	谷津榮紀	
譯　　者	郭寶雯	

總 編 輯	張芳玲
版權編輯	林麗珍
主責編輯	徐湘琪
封面設計	何仙玲
美術設計	蔣文欣

太雅出版社
TEL：(02)2368-7911　FAX：(02)2368-1531
E-mail：taiya@morningstar.com.tw
太雅網址：http://taiya.morningstar.com.tw
購書網址：http://www.morningstar.com.tw
讀者專線：(02)2367-2044、(02)2367-2047

ISBN 978-986-336-453-5
Published by TAIYA Publishing Co.,Ltd.
Printed in Taiwan
國家圖書館出版品預行編目資料

超簡單彩繪水墨畫：毛筆也能畫水彩/酒井幸子作；
郭寶雯譯. -- 五版. -- 臺北市：太雅出版有限公司,
2023.07
　　面；　公分. -- (生活技能；203)(So Easy；203)
ISBN 978-986-336-453-5(平裝)

1.CST: 水墨畫 2.CST: 繪畫技法
　944.38　　　　　　　　　　　　112007562

SUI SUI SUIBOKUGA by Sachiko Sakai
Copyright © Sachiko Sakai, 2009
All rights reserved.
Original Japanese edition published by Maar-sha Publishing Company LTD.
Complex Chinese translation rights © 2011 by Taiya publishing Co., Ltd
This Traditional Chinese language edition is published by arrangement with
Maar-sha Publishing Company LTD., Tokyo in care of Tuttle-Mori Agency, Inc., Tokyo
through Future View Technology Ltd., Taipei.

出版者	太雅出版有限公司 10647台北市辛亥路一段30號9樓 行政院新聞局版台業字第五○○四號

讀者服務專線	TEL: (02) 23672044 / (04) 23595819#230
讀者傳真專線	FAX: (02) 23635741 / (04) 23595493
讀者專用信箱	service@morningstar.com.tw
網路書店	http://www.morningstar.com.tw
郵政劃撥	15060393 (知己圖書股份有限公司)

法律顧問	陳思成律師

印　　刷	上好印刷股份有限公司 TEL:(04)2315-0280
裝　　訂	大和精緻製訂股份有限公司 TEL:(04)2311-0221

五　　版	西元2023年07月01日
定　　價	250元

(本書如有破損或缺頁，退換書請寄至：台中市工業30路1號　太雅出版倉儲部收)